艺术设计专业实习指导

主编 严艳萍 吴珺 胡凡

高等院校艺术学门类
"十四五"规划教材

A R T D E S I G N

华中科技大学出版社
http://www.hustp.com

中国·武汉

内 容 简 介

本书分为四个部分：实习的重要性、实习安排、寻找实习工作、实习成果展示。把艺术设计专业的实习课程打造成有深度、有难度、有挑战性的"金课"是本书编写的目的。本书是2018年教育部高等教育司第二批产学合作协同育人项目"华中师范大学艺术设计实习教学体系建设与研究"成果。

本书避免了艺术设计专业实习课程主要存在的两类问题。第一类是放任自流的问题，学生绝对自由，他们不知道实习目标、实习任务和考评标准；实习结束以实习单位盖章为结课依据，导致学生不重视实习，甚至出现弄虚作假的现象。第二类是一刀切的问题，为降低学生在外实习的风险，学校往往要求学生统一去一个实习点，导致缺乏个性，不能因材施教；实习课程本是为毕业生就业、职业规划积累经验的环节，应该因人而异，但是一刀切的做法不能适应艺术设计专业人才培养，达不到课程的目标。

图书在版编目(CIP)数据

艺术设计专业实习指导/严艳萍,吴珺,胡凡主编. —武汉：华中科技大学出版社,2020.5(2024.7重印)
高等院校艺术学门类"十四五"规划教材
ISBN 978-7-5680-6239-8

Ⅰ.①艺… Ⅱ.①严… ②吴… ③胡… Ⅲ.①艺术-设计-高等学校-教材 Ⅳ.①J06

中国版本图书馆CIP数据核字(2020)第083631号

艺术设计专业实习指导　　　　　　　　　　　　　　　　　　严艳萍　吴珺　胡凡　主编
Yishu Sheji Zhuanye Shixi Zhidao

策划编辑：彭中军
责任编辑：张　娜
封面设计：优　优
责任监印：朱　玢
出版发行：华中科技大学出版社(中国•武汉)　　电话：(027)81321913
　　　　　武汉市东湖新技术开发区华工科技园　　邮编：430223
录　　排：华中科技大学惠友文印中心
印　　刷：广东虎彩云印刷有限公司
开　　本：880 mm×1230 mm　1/16
印　　张：7.5
字　　数：243千字
版　　次：2024年7月第1版第2次印刷
定　　价：49.00元

本书若有印装质量问题，请向出版社营销中心调换
全国免费服务热线：400-6679-118　竭诚为您服务
版权所有　侵权必究

作 者 简 介

严艳萍，副教授，硕士生导师，湖北名师工作室成员；主要从事创意图形设计、阅读障碍群体视觉设计、文创设计等相关领域的学术及实践研究；主持教育部等省部级科研项目5项，教研课题3个；发表重要学术、教改论文7篇，其中CSSCI论文3篇；主编教材两部。

吴珺，女，华中师范大学美术学院艺术设计专业讲师，承担多门主干课程教学与建设，发表学术论文多篇，参与多项教研教改项目。

胡凡，女，华中师范大学美术学院艺术设计专业讲师，承担基础课程与新媒体课程教学，发表核心学术论文多篇，参与多项国家级项目课题与省级课题。

- 本书为2018年教育部高等教育司第二批产学合作协同育人项目成果
- 项目名称：华中师范大学艺术设计实习教学体系建设与研究
- 项目编号：201802372002
- 项目主持单位：华中师范大学
- 项目支持单位：重庆猪八戒网络有限公司

目录 Contents

第一章 实习的重要性 /1

一、时代背景 /2
二、方针政策 /3
三、实习的意义 /3

第二章 实习安排 /4

一、解读实习要求 /5
二、建立有效沟通渠道 /5
三、准备求职材料 /5

第三章 寻找实习工作 /7

一、确定职业方向 /8
二、做好实习准备 /9
三、熟悉招聘平台 /10
四、权与责 /11

第四章 实习成果展示 /12

一、实习日记与作品 /13
二、实习总结 /107
三、实习建议 /112

后记 /115

Yishu Sheji Zhuanye Shixi Zhidao

第一章
实习的重要性

2018年9月，教育部印发《关于狠抓新时代全国高等学校本科教育工作会议精神落实的通知》，要求各高校全面梳理各门课程的教学内容，淘汰"水课"、打造"金课"；提高大学生的学业挑战度，合理增加大学本科课程难度、拓展课程深度、增强课程的可选择性，激发学生的学习动力和专业志趣，真正把"水课"变成有深度、有难度、有挑战度的"金课"。

目前，艺术设计专业的实习课程大都流于形式，主要有两种类型：第一种是放任自流的问题，学生绝对自由，他们不知道实习目标、实习任务和考评标准，实习结束后以实习单位盖章为结课和依据，导致学生不重视实习，甚至出现弄虚作假的现象；第二种是一刀切的问题，为降低学生在外实习的风险，学校往往要求学生统一去一个实习点，导致缺乏个性，不能因材施教，实习课程本是为毕业生就业、职业规划积累经验的环节，应该因人而异，但一刀切的做法达不到课程的这个目标。如何把艺术设计专业中的实习课程打造成有深度、有难度、有挑战的"金课"是一个值得深入探讨的问题。

一、时代背景

在新的社会结构、经济形势下，大学毕业生的规模逐年增加。教育部阳光高考信息公开平台最新统计：2020年全国艺术类专业报名人数预计为115万。艺术本科招生规模不断扩大，一方面大学毕业生就业形势严峻，但另一方面就业市场却"求贤若渴"，产生这种现状的原因是多方面的、综合性的，归纳起来有以下几种。

1. 结构性矛盾

学校专业结构配置、人才结构比例、市场人才结构需求、知识结构配比、政府和事业单位改制等缺乏协调统一，导致大学生就业结构失衡。

2. 专业设置不合理

许平教授在《艺术设计教育发展的理性之路》一文中指出：自2006年起开设设计专业的院校从1200余所发展到1555余所。这种过热现象，导致同类专业过多，就业门槛提高，就业难度加大。

3. 就业信息不对称

就业市场上中介求职招聘平台层出不穷，大部分平台只是发布招聘方和求职者的基本信息，缺少针对性、个性化的信息匹配。大部分学生就业后才发现自己的职业定位与企业的发展不匹配，从而频繁跳槽；企业很难找到适合岗位的求职者，进一步增加了企业用工成本。

4. 用人单位缺乏接收实习生的积极性

设计专业讲究应用，设计要求与生活实际、社会实际、思想实际对接，需要学生了解社会、了解现实、了解企业。大部分企业不想聘用没有经验的应届毕业生，希望招聘有实践经验的设计人才。并且很多企业追求经营"短平快"，缺乏参与高校的人才培养和产学研合作的意向，不愿意接纳学生实习，用人方面看重的是经验积累。

二、方针政策

党和政府针对大学生"实习难"问题给予高度关注,研究并出台了一系列政策文件和规范措施,切实加强了对大学生实习工作的组织领导。

自 2014 年起,教育部高等教育司面向企业征集合作项目,由企业提供经费支持,以产业和技术发展的最新需求推动高校人才培养改革。2015 年《国务院办公厅关于深化高等学校创新创业教育改革的实施意见》(国办发〔2015〕36 号)和 2017 年《国务院办公厅关于深化产教融合的若干意见》(国办发〔2017〕95 号)等文件都充分整合了大学教育教学体系及既有的实习实训措施,鼓励校企合作开发有关的实践教学资源,提升实践教学水平,将课堂教学、理论研究与行业产业紧密结合,打造典型的应用示范案例;鼓励大学生通过"互联网+"及线上线下融合的模式,提高自身创新创业能力,培养大学生在新时代开拓创新的精神。这些方针政策推动着高校人才培养与企业发展的合作共赢,深化了产教融合、产学合作、协同育人,为大学生实习、就业搭建了优质平台。

三、实习的意义

实习是学生学完教学计划规定的全部课程后,在撰写毕业论文或完成毕业设计之前的一个重要的教学环节;是一个理论联系实际,锻炼和提高学生组织管理能力,培养学生综合运用所学理论知识,提高分析和解决实际问题能力,实现人才培养目标的教学实践过程。

1. 实习是高校教学中重要一环

实习可以加深学生对所学专业课程的理解,帮助学生提高专业技能水平;熟悉专业工作的内容,锻炼运用理论知识解决实际问题的能力;为毕业论文或毕业设计收集资料、积累经验;为学生走向职场做好各项准备。

2. 实习是学生学习生涯中不可或缺的部分

实习可以培养学生吃苦耐劳的精神,锻炼坚强的意志品质,提高与人相处、广泛交际的能力。实习是学生走向社会的桥梁,是学习生涯的一段重要经历。

3. 实习是增强自我认识和评估的载体

实习过程中,学生对自己的专业、特长、职业兴趣、个性特征和社会环境都有更加全面的认知,对自己的优势、劣势会有清晰的了解。同时,学生可以对自己的实践能力、创造能力、就业能力、创业能力等综合能力进行初步的评估定位。

4. 实习是毕业生职业生涯规划的要件

步入职场前,实习可以帮助学生确定职业理想和追求方向。结合个人性格、兴趣爱好与特长、报酬期望值、工作城市、工作环境的偏好、生活质量要求、现实不利条件等实际情况,在获得这些认知的前提下,根据自身的特点和未来发展方向,设定适合自身发展的职业规划,选择契合度高的职业作为努力的目标,建立发展决策模型。

Yishu Sheji Zhuanye Shixi Zhidao

第二章
实习安排

实习工作看似繁杂无序,实际上有章可循,重在合理地组织安排。实习指导教师在学生实习前必须合理、科学地安排和指导实习工作,为确保学生的实习顺利完成起到积极作用。指导教师和学生需要相互配合,做到以下几点。

一、解读实习要求

(1)指导教师在实习工作开展前根据专业特点制定周密的实习计划,根据学校的实习要求,结合实习单位的具体情况,合理、科学地调整实习计划。

(2)指导教师在实习工作开始前召开实习动员会,给学生解读实习任务,使学生明确实习目的、要求;对学生进行保密、安全、纪律、法律等方面的思想教育。

(3)指导教师在实习过程中配合学生的实习单位,检查学生实习情况,掌握实习进度,及时解答学生的疑问。

(4)指导教师在实习结束后审阅学生的实习报告,客观评价学生的实习成绩。实习报告的内容包括实习日记、实习成果、实习总结等。

(5)指导教师在指导实习中建立合理的实习评优制度,举办优秀实习成果汇报展。

二、建立有效沟通渠道

1. 保存实习生与实习单位联系方式,方便实习管理

艺术设计专业的实习多为分散实习,为了规范实习生管理,要加强对实习生的督导、检查、考核工作。指导教师应在实习生确定实习单位后第一时间获取实习单位的联系方式,主动和实习单位的负责人及时沟通,到实习单位跟踪考察,真实全面地了解学生的实习状况。

2. 建立 QQ 群、微信群等,及时处理学生的各种问题

学生进入社会,各种风险增加,建立实习QQ群、微信群让初入职场的学生在遇到困惑时有沟通和交流的平台。学生与学生之间的交流,指导教师用自己的生活、工作经验帮助学生解决实习过程中的各种困惑,帮助学生从不适应的负面情绪中解脱出来,增进师生、学生之间的情感。

三、准备求职材料

一份得体的求职材料,是打开实习工作的钥匙。艺术设计专业学生的求职材料应包括个人简历和作品集等。

1. 个人简历

自荐信(求职信)是个人简历中重要的一部分。其基本格式包括称呼、正文、结尾、祝词和落款等。自荐信的正文要反映个人的基本情况、专业技能、知识体系、特长、发展潜力、职业能力、个性特征、求职意愿等。自荐信要以态度诚恳、措辞得体为基础,本着实事求是的态度评价自己,既不要过分谦卑,又不能高谈阔论,要体现大学生基本的文化素养和道德意识;同时要注重呈现个性化特征,充分展现自己的特长、优势和与岗

位要求的匹配度。

个人简历一般以表格的形式体现,要求简洁、明了、直观;所包含的信息有个人基本信息、学习经历、实践学习内容、获奖经历、职业意向等。

艺术设计专业的个人简历在制作上更要体现设计和审美能力,要突出优势,有针对性地设计制作,比如想应聘互联网公司的 UI 设计(User Interface Design)岗位,就应该在个人简历中突出这方面的优势。针对岗位要求、针对企业文化定制个人简历会提高命中率。

2. 作品集

作品集是艺术设计专业学生求职的重头戏,针对岗位和公司要求定制作品集,用人单位能直观准确地了解学生的设计理念、设计风格、设计经验、创新能力,判断学生是否能胜任所应聘的职位。

作品集是学生专业学习的成果,一本有分量的作品集代表着学生的专业水准,能增强学生的求职自信心。作品集是学生平时课程作业的积累。

Yishu Sheji Zhuanye Shixi Zhidao

第三章
寻找实习工作

一、确定职业方向

1. 传统职业分类

按行业分,艺术设计专业的实习行业有:广告设计、环境设计、动漫设计、游戏设计、多媒体设计、服装设计、产品设计、展示设计、建筑设计、园林景观设计等。

按职业平台分,艺术设计专业的实习平台有:广告公司、环境设计公司、园林设计公司、服装设计公司、产品设计公司、建筑设计公司、游戏设计公司、影视广告公司、多媒体设计公司、动漫设计公司、大型企业设计部门、各企事业单位宣传部门、学校等。

2. 通过移动互联网扩大职业范围

竞争激烈的移动互联网经济,拓宽了艺术设计专业的就业渠道。在硬件上如手机、平板、电脑的广泛应用,要求网页界面设计者为广大用户提供手机客户端、电脑客户端、网页端三个版本的视觉设计内容,方便用户随时随地浏览,不受设备限制。

(1)设计内容按照商业用途细分:UI设计(ICON设计、Web设计、手机客户端设计、交互设计;H5产品设计、动态视觉设计);线上视觉营销店面设计(店面风格设计、产品和展示设计)、线上营销广告(视频广告、网页动态插图广告);网页设计——功能型网页设计(服务网站、B/S软件用户端)、形象型网页设计(品牌形象站)、信息型网页设计(门户站);游戏设计——游戏策划基础(游戏架构设计、游戏造型基础、游戏角色、游戏原画、游戏道具、游戏场景);多媒体艺术设计(多媒体光盘策划、设计和制作);网络多媒体策划设计和制作;电脑平面设计(电脑动画设计、多媒体信息合成、Flash动画制作、Flash游戏策划与开发)等。

(2)线上设计的从业范围:独立互联网网站和网络服务公司、出版社电子出版部、广告公司、电视台视频编辑部、视音频娱乐产品开发公司、多媒体光盘公司、多媒体应用开发公司、自媒体线上运营公司、公众号运营推广公司、各类企事业单位的信息事业部和网站开发运营部等。

(3)线上设备从业范围:手机客户端需要设计LOGO、图标、闪屏、界面、滚动焦点、导航、弹窗、起始页广告、内容广告、焦点图广告等;电脑客户端需要设计LOGO、图标、界面、RichButton、MiniBanner、GroupBanner、视频等待窗口、AIO弹出框、频道内容页-底部通栏;网页端需要设计页眉、菜单栏、弹出广告页、时尚底层页-定制顶部滚动导航栏、Banner、界面、首页通栏广告、频道内容页-顶部通栏、首页时尚区块、时尚频道首页-要闻区等。

3. 未来职业发展趋势

随着人们物质、精神需求水平的提高,产生了许多新的需求及与之对应的新行业。社区的作用突显出来;俱乐部、古玩收藏、时尚、运动、画廊、个人包装等满足精神需求的行业越来越受欢迎,且对高端品质的需求更加突出。在未来,这些需求将更加旺盛。

艺术设计专业的学生对未来择业方向的规划可以在社区、俱乐部、古玩收藏、地域开发、旅游业、生物工程、民俗文创、体育产业、政府形象、线上设计、上市公司、公益机构、IT产业、金融保险、交易市场、培训、影视、商品推广、咨询业、资讯业、会展业、生活调理机构、时尚产业、出版商、选举推广、娱乐业、儿童发展机构、广告传播、品牌开发、绘本、物流、网络营销、房地产、文化传播、饰品、修复工程、科普、医疗、生态循环圈、运动、养生、艺术市场、礼品开发、画廊、创意店、餐饮连锁机构、节庆活动、拍卖业、艺术交流项目、个人包装、城

区改造、自媒体等领域进行选择。

二、做好实习准备

1. 了解实习环境

实习单位的物质和文化环境直接影响实习生在实习过程中的心理状态和最终的实习效果。了解实习单位的环境和岗位需求,做到知己知彼,才能百战不殆。如:大型互联网公司薪酬虽高但工作节奏快,网络上的页面设计及广告、弹窗、活动通知等信息几乎是每天更新,设计师通常加班到深夜,甚至节假日都可能被突然的任务召回公司,大部分情况是早上接到的设计任务,晚上就要完成。学生进入互联网公司实习,就要做好快节奏实习生涯的打算。大型企业一般都有成熟稳定的企业文化,实习生会有较强的归属感。小型企业的环境相对大企业没有那么高大上,公司面临着竞争压力,为了节约成本,工作人员较少,每个员工的任务繁杂,但相对于大企业而言小企业的管理更灵活。虽然实习环境有所不同,学生在了解实习环境的基础上,也要牢记实习的目的是锻炼专业技能,通过实践理解理论,体验职场氛围,为以后走上工作岗位打下基础。

2. 专业技能是核心

1)精益求精

好的设计方案不是一蹴而就的,设计、修改、再设计是常态,合适的时间规划和良好的心理素质,不急于求成、精益求精是根本。

2)熟悉设计软件

职场要求实习生有较强的动手能力,能熟练操作 Photoshop、Illustrator、InDesign、Premiere、AfterEffect 等设计软件,就可以有更多的时间用在构思创意上,从而提高工作效率。

3)设计要解决实际问题

设计作品时要解决现实利益与设计理念的冲突,设计的作品要有实用性、针对性、原创性,不能只局限于视觉美感,多站在客户的角度思考,为解决实际问题而设计。

4)灵感来自生活

设计灵感来自生活,人类的社会生活是一切文学艺术最广泛、最丰富的源泉。

3. 做好心理准备

1)端正态度

职业不分贵贱,实习生要对自己的选择负责,不妄自菲薄也不盲目自大。实习过程中要虚心请教职场前辈,明确实习目标,抱着这种态度才能快速融入环境,进行角色转换,一开始的惶惶不安、陌生、孤独、压抑被轻松怡然、乐在其中、甘之如饴的感受所取代。

2)责任意识

对待工作要有责任意识,不能因为是实习生就随便应付,须知负责任的担当,才能知道尽责的乐趣。工作链条有很多层,下一层为上一层服务,环环相扣。不管是实习生、设计师还是领导,都需要把自己的任务完成。因此,学生在实习过程中应该谨记责任,体现责任意识。

3)锻炼耐心

设计工作的特殊性在于不断重复,方案总是需要再三修改,因此容易让人产生厌烦情绪。实习生要谨

记耐心是完成一切工作的基础,有耐心的人才能得到他所期望看到的结果。反复修改保质保量地完成任务,这是一种耐力训练,也能为日后职场工作打下基础。

4)以勤补拙

实习生进入一个新环境,缺乏实践经验,经常因一个小的错误导致整个设计方案出错,甚至完全不熟悉自己的工作流程。勤能补拙是良训,一份辛苦一份才,该加班加点时一定要与老员工同步,甚至比其他同事更勤奋,这种态度会感染周围的同事,让他们包容你的错误,他们也会乐于与你分享自己的经验和心得,帮助你快速成长。面对工作量大的任务时不要抱怨,与同事之间的默契配合可以节省时间,要主动争取获得更多的锻炼机会。

5)积累经验

设计专业的技能提升需要坚持不断的积累,积累胜于创意和灵感,尤其在团队合作中要学会让步,不要盲目坚持,过于自我,不要因为追求美感和视觉效果而忽略实用性、应用性,要适当从旁观者的角度审视自己的设计。当他人给你提意见时,就是你汲取别人的思想和经验的积累过程,要珍惜这种学习机会。

三、熟悉招聘平台

在网络发达的今天,几乎所有的招聘信息都是通过网络发布的,这些网络渠道为大学生提供全方位的求职服务,提供最全、最新、最准确的校园宣讲、全职招聘、兼职实习、知名企业校园招聘、现场招聘会等信息,并且为大学生提供针对性的求职就业指导。招聘平台可以分为以下几类。

1. 新媒体平台

新媒体平台是一种近年来流行的媒体传播形式,传播主体主要有微博、微信公众平台、移动 App 等。移动 App 是移动互联网时代的热门产物,是除网站、BBS 以及社交媒体外的另一种信息传播模式。这些新媒体平台信息更新及时,岗位职能描述清晰,会实时更新各大名企招聘起止时间以及最新招聘进度,并附上每一个招聘职位的申请链接。招聘信息还会按不同地域、专业领域准确划分归类,有利于提高效率。

实习生在招聘平台投放简历应选择点击率高、信息量大、口碑好的平台。如:实习僧、实习鸟、BOSS 直聘、应届生求职网、前程无忧、智联招聘等。实习僧的界面设计简洁,招聘范围广、信息全;实习鸟多为企事业单位的招聘信息,对于非企事业单位的岗位会提示风险性,较可靠;BOSS 直聘可先跟 HR 进行岗位沟通再投简历,可以分析自己的竞争力。

2. 企业官方网站

各大企事业单位官方网站的招聘板块(如"人才招聘""诚聘英才"或者"加入我们"条目)都会不定期更新招聘信息。相较于将信息发布在第三方专业招聘平台上,这种方式更为直接,且目标性更强。通常,行业内领先企业很少在第三方招聘网站上发布信息,因此求职者应定期对求职目标范围内的企业官网予以关注。定期浏览目标企业网站可以了解更多企业信息,这将为后续面试打下基础。如一位同学在面试一个公司的设计岗位时,事先通过公司网站了解到该公司的设计风格和服务对象,在面试时能有针对性地提出自己的设计构想,会令面试官印象深刻,增加获得这个工作岗位的机会。

3. 各大高校就业信息网

各大高校就业信息网是高校受企业委托代发招聘、宣讲会、专场招聘会信息的主要平台。高校就业信息网发布的招聘信息通常经过了严格的审核流程,信息内容更加真实可靠,其中不乏各种校友企业回校招

聘,大家在求职过程中应当予以足够关注。具体而言,这种招聘地域性强、历时短、竞争者相对较少,应聘成功的可能性较大。以当前艺术设计行业内的情况来看,知名企业大多会通过联系各大高校,将其招聘信息发布在高校就业信息网(尤其是部分名校就业信息网)上来招聘。有些高校就业信息网对所有公众开放,但是也有部分高校的就业信息网上的信息仅能由本校学生通过学号和密码登录后获取,因此建议学生充分挖掘异校同学和朋友资源以掌握更多信息。以下列举部分高校的就业信息网址:

清华大学学生职业发展指导中心 http://career.tsinghua.edu.cn/
北京大学学生就业指导服务中心 https://scc.pku.edu.cn/home.action
中国人民大学学生就业创业指导中心 http://rdjy.ruc.edu.cn/
南开大学学生就业指导中心 http://career.nankai.edu.cn
中山大学学生就业招聘网 http://career.sysu.edu.cn
南京大学南星点亮系统 http://job.nju.edu.cn/index.html#！/home
武汉大学学生就业信息网 http://xsjy.whu.edu.cn/default.html
华中师范大学就业信息网 career.ccnu.edu.cn/
华中科技大学大学生就业信息网 job.hust.edu.cn/
中国美术学院就业指导服务中心 caajiuye.com/
中央美术学院就业创业网 cafa.jysd.com
西安美术学院就业信息网 jyzx.xafa.edu.cn/website/index.aspx
湖北美术学院就业信息网 hifa.91wllm.com/
南京艺术学院就业创业网 http://nua.91job.org.cn/
四川美术学院创业就业网 https://www.scfai.edu.cn/jy/dxsjy/yxjzyjs.htm

四、权与责

大学生在实习中和实习单位产生法律纠纷的案例时有发生,一方面,学生实习的基本权益得不到保障,人身安全受到威胁,影响实习效果;另一方面,企业担心商业机密泄露,造成不可挽回的损失。

我国大学生实习权保障立法在国家层面有待完善,国家缺乏专门的法律法规来保障企业和学生的合法权益。在目前这种情况下,给出以下建议。

(1)签订实习协议是保障双方权益最有效的方式。实习生应增强法律意识,不管长期实习还是短期实习,都需要签订实习协议,应当在实习协议中对实习报酬、实习期间的人身安全保护以及遭受损害时的责任分担等相关事项做出明确约定。

(2)实习生具有双重身份,实习时应当遵守就读学校和实习单位的规章制度,提高安全意识,避免因自身的过错导致人身和财产损失。

(3)实习单位和学校应共同为实习生购买实习期间的商业保险,让风险成本分散可控,有利于保障实习生、学校、实习单位三方的利益。

Yishu Sheji Zhuanye Shixi Zhidao

第四章
实习成果展示

一、实习日记与作品

1. 优秀实习生:温腾

温腾:视觉传达设计专业学生,2016年8月—2016年11月实习于滴滴出行互联网公司。

滴滴出行是全球性的一站式多元化出行平台。其致力于以共享经济实践响应中国互联网创新战略,与不同社群及行业伙伴协作互补,运用大数据驱动的深度学习技术,解决出行、环保、就业等问题;提升用户体验,创造社会价值,建设开放、高效、可持续的移动出行新生态。2015年,滴滴入选达沃斯全球成长型公司。2016年,滴滴登上《财富》杂志"改变世界的50强"榜单;同年,被《MIT科技评论》遴选为全球五十大创新企业之一。

日记1 2016年8月1日

第一天上班难以掩饰的兴奋和好奇。早早地来到公司,滴滴出行在互联网大厦占据了四层。虽然比上班时间提前二十分钟,但是电梯前早已排起了长队。从今天起,实习生活就开始了。

滴滴快车市场部在13层,出了电梯就看到收发室的大叔整齐地码起快递盒子,脖子上挂着门禁卡的中年男人游走在绿色调的办公桌之间给办公室的植物浇水。签完到我便找位子坐下来等待我的负责人来与我接洽。我的负责人叫作阿甄,是个能力很强的女生,虽然只比我大两岁,却已经是月入过万的设计顾问。我意识到今后从她身上学习的不只是专业技能,还有怎样与人交往,怎样做好自己的职业规划。马马是赵越的负责人,她们两个主要负责新媒体的配图,我和阿甄做端内的设计以及线下的投放。

我找到自己办公的位子坐下来,阿甄传给我一些公司的设计规范及素材,让我今天先熟悉一下软件,又拿给我很多设计相关的书籍杂志让我看看。我问她诸如品牌管理一类的书完全没有插图,如此枯燥真的看得进去吗?阿甄说,如果在设计这条路上不想沦落为一个只会动手的美工,那就用知识丰富你的大脑。

阿甄和马马真的很漂亮!

日记2 2016年8月4日

今天是第四天,也是我进滴滴以来最累的一天,也是工作最多收获最多的一天。今天十点到了公司以后就开始着手做我独立负责的H5页面,首先要提交一个主视觉(KV,key vision),再延伸它的Banner及H5。昨天我接到设计简报时给我的关键词是"星辰大海",跟阿甄简单沟通后,她觉得我的方案可行,我就开始实施了。考虑到审核的问题,我完成之后,阿甄在我的冷色调基础上加入了一点橙色(滴滴的主色调)。

尽管加入了滴滴元素,活动负责人还是认为大面积的冷色调与滴滴的品牌调性不符。当时已经接近下班时间了,我的第一反应当然是不接受,让我做"星辰大海",可星辰大海本就是低明度、低纯度、冷色调的感觉啊。虽然内心抗拒,但是又想到自己作为一个实习生,就是将设计加以实践来学习的。于是,经过了快速的思考我有了一个修改方案:将深蓝色调换成橙色调,将星辰大海改成征途中的黄昏,之前放大的LOGO是作为月亮,现在将其改为夕阳。修改过后,自认为配色更加高级了,又符合滴滴的品牌形象。这个KV先后通过了大区的市场部、北京设计总部的审核,甚至有其他大区的实习生在向我要源文件。我对自己快速应对问题的能力和越来越熟练的软件使用很满意。

在公司吃晚饭的时候又接到修改意见,市场经理调整了此次活动的文案,因此要换一个新的KV,理由是"征途金华"是金华地区的招商发布会,要"商务风"、要"严谨",同时活动时间撞上七夕,所以画面要既"商

务"又"浪漫"。知道这个消息的时候我的大脑是"懵"的。考虑一会儿之后就开始搜集素材重新构思,最后锁定了"情书"的元素,在加班之后终于完成了这个 KV,今天是入职以来下班最晚的一天,加班到十点半,还好有赵越陪我到最后一起回家。

今天非常累,不过也对自己有了新的认识,一天出了三个弹窗的 KV,赵越也说:"班长的拖延症被公司治好了。"最后就是自己的一点点感悟:美工在项目中是没有什么地位的,设计师则需要引导需求,再做设计。就这样,继续加油!

日记3　2016年8月10日

今天是周日,本来是不用上班的。计划起床以后洗洗衣服,去考察一下附近的健身房。但是吃过午饭,接到公司的任务,需要去改台州的一个弹窗。与其说是改倒不如说是再设计!耗费了我一个下午去画台州的元素。晚上的时候要再调整一下"明星车主"的 H5 页面,这个项目真是没完没了。总的来说是把一天时间都搭进去了。

今天有这样一个感触:沛钟之前让我修改画面的时候都理所当然,认为"你的工作就是服务于我的工作",但是现在正在一点点改变,今天他找我要 H5 页面的源文件要自己修改,后来因为我作图的时候图层没有理清楚也找我帮忙,语气充满了抱歉。到后来,他生成的数据出现了一点问题,还需要稍做调整,他干脆说明天要请我吃饭,还包了一个大红包。这就是我觉得特别满足的一点,大家越来越能体谅和理解设计工作者,也能够去尊重他们。真好!

日记4　2016年9月5日

"我还没想好"。

我不是一个果断的人,因为我不知道自己对什么有迫切的渴望。

我读了一所不错的小学,上了一所不错的初中,升入一所不错的高中,又考了还不错的大学,实习找到一个还不错的公司,周围有还不错的朋友和同事,现在在做着简历打算毕业以后先到一个不错的平台。很幸运,我在每一个该做决定的时间节点都能成功挤入一个不错的环境。但你要是问我想要什么,我答不上来。我只知道自己争取到一个还不错的平台再跳到下一个还不错的平台。不知道该选什么的时候就让自己有得选。

有时候我会感到知足,觉得人就应该乐在其中,难得糊涂。有时候想想,其实并不是这样。我羡慕老蒋,他这个人偏执得很,他就是要一条道走到黑,他会拿存起来的钱去买相机和胶卷,他试过不同的机器,记录过不同的人和故事。他喜欢一个人旅行,但我不行。我不觉得自己是一个俗人,不愿意重复一些老掉牙的话。之前一直用的苹果系统坏了,要回答注册 Apple ID 时的几个提示问题:爸爸、妈妈在白塔认识的,小时候第一只宠物狗叫豆豆,最后一个问题问理想,设计师?不对,画家?不对。试了几个答案以后变得不再有耐心,当然,也摸不清现在是不是和曾经幻想的未来越靠越近。都说咸鱼也有理想,那我呢?

我还知道接下来我会找到一份还不错的工作,拿还不错的薪水,认识一些还不错的人,住进一间地段还不错的房,开一辆性能还不错的车,经历一段回头看还不错的感情。"你过得怎么样?""还不错"。

日记5　2016年9月11日

今天晚上要做一个 10m×2m 的吊幔,是滴滴快车和金沙天街合作的一个项目。从来没有尝试过竖幅排版,觉得无从下手,大致效果做出来以后怎么调整都觉得不舒服。之前做物料的排版都可以加入画面,这个尺寸是竖条型,文案既不能撑满画面,又不能加入图案。不仅如此,常规的画幅都可以调整字体大小,以突出活动主题强调折扣,而竖幅的画面放大主要信息后就会使排版乱掉。负责这个项目的是乐琛,我做好

一版要发给她看一下,大概凌晨一点多的时候她就扛不住了,我一直做到凌晨三点。

不想起床!不想上班!

日记 6　2016 年 9 月 13 日

今天我手头上的事主要是为 DIP 的推文配上宣传照,以摄影的形式(DIP 是杭州大区为乘客定制的一组会员卡,DIDI VIP 简称"DIP",按照消费等级分为:玉卡、金卡、银卡,分别对应"玉露""金风""银月",都是由一些杭州代表元素创作的)。DIP 的实体卡还没有制作出来,只是用硬纸打了个小样,我在影棚拍完以后金老板不太满意,觉得材质显得太过廉价,要求在 PS 中制作有厚度的硬卡片。

修好了图还要为 DIP 的推文做一个长图,还有金沙天街的一组物料,每天做这些东西,越来越上手,不过也挺累的。我和赵越晚上九点半才走出公司,阿甄用企业支付打车把我们送了回来。因为是企业支付,所以她每次打车都会加价三十块,哈哈。

明天会更好!

日记 7　2016 年 9 月 14 日

本来今天请了假买了今晚飞昆明的机票,好好给自己放个假,想在走之前把工作都处理完,出去以后就放空自己不再想工作。昨晚加班到凌晨两点都没有把金华地区的投放画面做完,加上台州的 DM(direct mail advertising,直投广告)单页也需要修改,在赶飞机的前一刻也没有结束自己的工作。被强行要求带着电脑去度假,很不爽。

下了飞机赶到酒店就拿出电脑开始工作,从八点多到十二点,文案来回变动,最后佳丽跟我说定下来了都导出吧,我把将近二十张图导出发给了她,没过两分钟她说她的 Boss 又决定把文案改回最初的一稿。本来心情就够糟的,又觉得文案没定下来就让设计出稿再反复返工,特别生气也特别委屈。我跟佳丽讲:"不知道别人是怎么定位设计的工作,我认为实习生拿一百五十块钱的工资是过来学习和实践的,没必要一天二十四小时待命,先不改了,等你们把所有的东西确定下来再说吧。"说完自己也觉得自己有些任性了,佳丽很耐心地跟我讲她以前作为实习生的时候也遇到过类似的状况,但是这就是工作,就是要在这样的环境里学习和磨砺,文案定下来了再改最后一遍。

既然以后自会有人"收拾"我,那就在还没有走出象牙塔之前先允许自己这么任性吧,晚安。

日记 8　2016 年 10 月 11 日

今天是度假回来上班的第一天,昨晚阿甄就跟我讲明早会找我谈话,针对假期里因为工作发脾气的事情,我怀揣着无比忐忑的心情来到公司。

现在想想当时确实是自己比较冲动,因为台州的 DM 单页需要反复修改,而自己明明请了假还要带着电脑出去,到了酒店被来回变动的文案折磨到凌晨。尽管是这样,也意识到自己作为一个实习生,应该端正自己的态度,对待工作要有耐心。

阿甄把我叫到会议室,先分析了我在工作中的缺陷:作图速度太慢,容易情绪化,从工作的角度说,不具备特别明显的优势。她告诉我工作中应该抛开在学校取得的成绩,踏实地从零开始,在互联网公司没有过多的时间给你用来推敲一个想法,要快速的思考、快速的动手、快速的实现;也告诉了我,一个情商高的人在与别人相处的时候说话不会让别人感到不舒服。

"你可以不在乎这份实习,你可以觉得一天一百五十块钱不必二十四小时待命,你可以拒绝给佳丽道歉。但是这个问题不解决,它就会一直存在,你会把同样的态度带到下一份工作中去。"我反思了自己,针对之前工作中发脾气给佳丽道了歉,她说自己也是从实习生过来的,也比较能够理解我的心情。

之前一直觉得自己还不够成熟，还没有走出象牙塔，不愿意过多地约束自己的脾性。其实，在职场甚至是与人相处，应该永远把自己放在一个学徒的位置上。对的话可能往往不那么好听，我觉得今天的谈话，使我受益匪浅。

日记9　2016年10月13日

今天的工作任务昨晚阿甄就已经发给我了，需要原创一个弹窗。这是金华地区一个甜品主题的活动，所以画面中要体现冰激凌车的元素。之前阿甄找我谈过，说赵越的手绘比较好，我也要找到自己擅长的方式和角度，这样在创作的时候就会比较节省时间，也会增大自己的产出。我之前做延展比较多，也没有认真考虑自己有什么比较明显的优势。昨晚阿甄跟我说过之后，通过参考Behance上的一些素材，构思了一些构图。突然意识到自己做设计也是有"套路"的。上大学之前，比较擅长创意速写，考试时总是能在一个小时内创作出一个画面，也积累了大量的表情。

我的思路是这样，将滴滴LOGO做成一块奶酪，在追逐一支冰激凌甜筒，以冰激凌车打底，背景可以是冰激凌融化的效果。一天的时间做出来了KV，而且效果也比较满意，阿甄、马马都说很有进步。投给金华以后，地方的市场部说大家都很满意这个设计。

我觉得就是这样吧，找到自己擅长的方式，不要急，一步一步慢慢来。

日记10　2016年10月14日

昨天做的原创，下班的时候有种身体被掏空的感觉。在电梯里碰见阿甄，她说我的进步比较快，接下来的几天都不会有什么大的任务，尤其是明天，只需要修改她之前做的一个弹窗就好。

这是一个套路，每当阿甄告诉我明天没什么事时候，明天的事情就超级多。果然，今天来到公司以后，她跟我说今天还要原创一个弹窗，下班前就要！真的要吐血了，今天要做的和昨天的还不一样。昨天的主题还是比较具象的，给出一个关键词后，可以围绕一个物品或形象进行展开，比如说：冰激凌车—甜品—奶酪。而今天我接到的主题是"路越远，越省钱"，这样抽象的主题我可怎么做！不知道该以什么形式体现，上午的时候脑子都是空白的，我很慌地问阿甄："你一定有准备自己的plan B对吧？"她说没有。就硬着头皮做呗。

后来我想到可以参考美国公路片的宣传海报，既然抽象的概念不好表现，那就主要从字体上做变化。用户的视觉在弹窗上停留也就1~2秒钟的时间，所以要突出折扣力度。我是这样构思的：画面中心是一条绵延的公路，在公路的消失点放置标题，色调选用黄色、黑色。

日记11　2016年10月21日

今天是我在职的最后一天，公司秉承着"在最后一刻榨干实习生"的原则和理念，给我安排了超级多的任务。需要修改杭州的一批物料，修改全国的开屏和"你的一程，他的一生"弹窗。

下班以后，阿甄、马马把我们叫在一起说要吃散伙饭。选了野生鱼火锅，我不吃鱼但是也不想扫了大家的兴，就在饭桌上吃了一晚上的贴饼子，哈哈。想到要离开滴滴了，心里也觉得有些难过，在这里将近三个月认识了这么多有趣的朋友，很舍不得。走的时候在饭店门口抱了抱马马，马马说："最讨厌你们这些实习生了，待一段时间还要走，还不如不来呢！"说着眼睛里还闪着泪花，马马是一个特别感性的女孩，她不像阿甄一样善于交际，但是很真诚很用心地和别人交朋友。阿甄也说我是她带过的第一个"雄性实习生"，有机会还要来杭州一起工作。

回到住处交上了最后一周的周报，再见杭州，再见滴滴，再见有趣的朋友、可爱的人！

作品 1

温腾的作品 1 如图 1 所示。

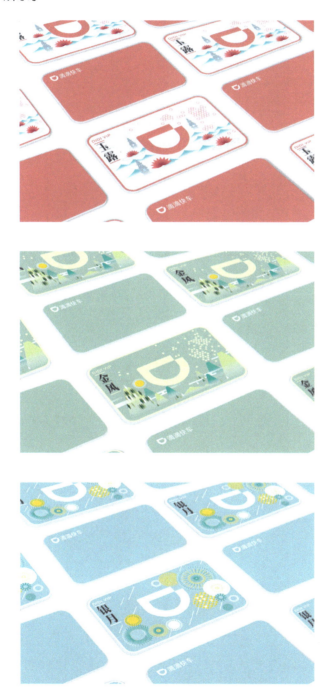

图 1　温腾的作品 1

作品 1 解析

DIDI VIP（参与制作）："取几番西湖烟雨，添几缕古城诗意，化为金风、玉露、银月，无边光景此时新。"作品 1 取杭州特色的"油纸伞""龙井""西湖"的形象进行创作，用"玉露""金风""银月"来代表 DIDI VIP 的三种不同会员等级，包含精品商家福利、个性定制服务以及免费升舱等体验升级服务。希望以"DIP"为契机，重新诠释出行服务与品质生活的关系。

作品 2

温腾的作品 2 如图 2 所示。

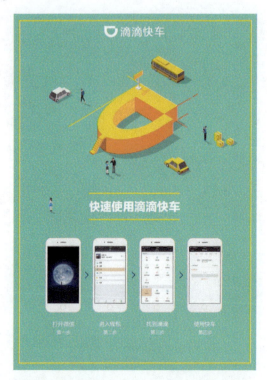

图 2　温腾的作品 2

作品 2 解析

作品 2 是为杭州周边地区做的"拉新"广告,目的是转化新用户并介绍微信小程序的使用方式。运用公司 LOGO 将画面打造成一个主题社区,背景用冷色调衬托企业代表的暖色调,颜色对比强烈,吸引新用户加入滴滴这个社区。放大重要的文字信息,并用点、线等元素丰富画面。标题突出折扣信息及二维码。

作品 3

温腾的作品 3 如图 3 所示。

图 3　温腾的作品 3

作品 3 解析

作品 3 的作品主要目的是转化高校中的新用户,选择杭州地区的大部分高校,将校园最具特色的代表转化为"兑换码",通过用户关注微信公众号并输入"兑换码"获得乘车优惠。画面选用黄色做底,罗列与学生相关的 icon,并针对不同学校放入具有该校特色的 icon,突出校园特色,以此吸引用户。

作品 4

温腾的作品 4 如图 4 所示。

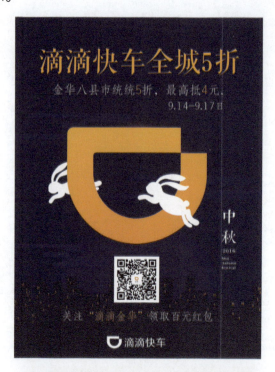

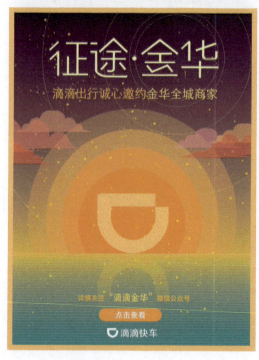

图 4　温腾的作品 4

作品 4 解析

作品 4 是金华发布会招商弹窗：该弹窗用于金华地区招募合作伙伴。把滴滴的 LOGO 置于画面中间比作太阳，强调品牌，配色选取以橙色为主的暖色调，结合运营商建议："我们的征途是茫茫大海的归属感"，字体单独设计并进行简化，并用点、线等元素丰富画面。主要突出主题、公众号信息和 Button。

作品 5

温腾的作品 5 如图 5 所示。

图 5　温腾的作品 5

作品 5 解析

作品 5 是关于温州的活动弹窗和募贤弹窗。

温州活动弹窗:"校园 CEO 来了"是滴滴举办的市场活动,选定 6 所高校的代表进行宣传,开拓在校生的市场。画面罗列了很多 icon,多为文具造型,符合活动的受众,色彩搭配上选用滴滴的橙色及其补色,画面冲击力较强,着重突出活动主题与 Button。

温州募贤弹窗:该弹窗是滴滴与雷克萨斯合作的温州地区的活动弹窗,目的是招募车主,宣传品牌。整体画面风格充分利用了线条元素,营造古风古韵,创作原型为温州当地的湖心屿。字体与风格搭配和谐,颜色统一,着重强调活动主题与 Button。

作品 6

温腾的作品 6 如图 6 所示。

图 6　温腾的作品 6

作品 6 解析

作品 6 是两个折扣运营弹窗。

丽水折扣运营弹窗:设计需求是以"甜品车"为设计元素进行创作,将滴滴的 LOGO 想象成一块奶酪,强化品牌形象。配色选用纯度较低的暖色调,字体在海报体上进行变形,以快融化的甜品形态作为背景,画面营造甜蜜的氛围。主要突出"8 折"的折扣信息和 Button。

台州折扣运营弹窗:接到设计需求是用"路越远,越省钱"的主题创作,吸引乘客,刺激需求。画面以第一视角展示一条绵延不绝的公路,消失点汇集到标题上,暗示"路越远,越省钱",字体根据环境在"力黑"的基础上做了变形,用不同的颜色强调优惠力度。突出折扣信息和 Button。

作品7

温腾的作品7如图7所示。

图7　温腾的作品7

作品7解析

作品7的作品是利用公司购买的摄影作品,将照片中的车流处理成滴滴的橙色调,并弱化其他元素,与主题呼应,营造夜幕降临、橙色的车流温暖了城市的氛围。设计简洁,用粗细不同的黑体字展现主题。

2. 优秀实习生:赵越

赵越,视觉传达设计专业学生,2016年7月25日—2016年9月30日实习于滴滴出行互联网公司。

日记1　2016年7月25日

第一天上班本来担心会很尴尬,但是并没有,昨天晚上在设计的群里面和负责人以及实习生们熟悉了一下,感觉大家都是很亲和的,希望可以开心地一起工作,已经做好会很辛苦的准备了。进入公司之后和另外一个实习生聊了几句,她是在国外读书的,看了她的作品集,我发现国内和国外学生无论从审美还是专业上都有一定的差距,并不是说国内的不好,她的作品也许是个人的原因,觉得更出彩一些,所以值得我去学习。今天一整天主要做了滴滴相关词的字体设计,要求是简单、有设计感。其实,我对字体设计这块不是很

擅长,也不是很感兴趣,所以做起来还是很吃力的,开始的时候负责人问我会不会,我说会,并且做了个尝试。做了一上午发现:简单又有设计感、又好看的东西并不是这么容易做的。在字体这块,从学校的字体课程中,我了解到汉字的博大精深。要在短时间内做出一个四个字的词,一种新的设计,并不是我们在课堂上做的练习,你可以用大把的时间进行设计,可以有大把的时间进行修改。一实习就发现互联网这块由于更新的速度很快,所以要求操作熟练,需要不停地有一些新的 ideas,然后运用到设计中去,并且把它呈现出来。我今天一天做了 5 个 icon 和字体的结合,一开始很盲目,不知道自己到底要做什么,还好负责人耐心地帮我去分析,提出了建议。在做完的时候负责人也提出了建议,希望我以后更有自己的想法一些,去做个设计师而不是美工。

日记 2　2016 年 7 月 26 日

今天早早到了公司,空无一人。昨天还觉得任务比较轻松,今天就感觉到有些跟不上节奏,今天是做一个比较简单的纸箱设计,需求到手之后就进行构思,但是结果并不是很满意,明明就是一个简单的纸箱却做不出来的感觉实在是不太好。最过分的就是在快下班的时候突然通知文案需要修改,内心是崩溃的。文案的修改就相当于所有的设计要从头来过的意思。最后九点多下班,但是整个设计并不是由我自己完成的,而是在负责人的指导之下,虽然表面没觉得什么,内心却有"哎,自己很不行啊!"这样的想法,然后很气馁地打电话和父母说,父母安慰我说:"去实习就是去学习的,要把自己放在很低的位置,这样就不会觉得自己非常没用。"经过他们的鼓励和安慰感觉心理状态要好些了,做设计就是要把自己的位置放对,这样才能在设计这条路上走远吧。

日记 3　2016 年 7 月 27 日

第三天上班我就了解到做设计不仅仅是为了做设计,更重要的是沟通和联系。在互联网企业中设计师不仅仅需要做设计,还需要和运营进行线上和线下的互动,要清楚地知道自己要干什么,负责人在我入职的第一天就告诉我,我们的主旨就是做原创的东西,而不是像其他地区套用素材,所以我们做设计的元素都是自己一个个画出来的。负责人还告诉我:设计师一定要有自己的主见,不能别人要你做什么,你就去做什么,要发表自己的观念和见解,这样别人才不会随意使唤你,在设计中修改是可能存在的,但是超过两次以上的修改就需要进行再次沟通,在沟通的过程中一定不要发脾气。今天完善了昨天做的纸箱设计,并且给出了更多的方案,最后大 Boss 那边通过了方案,真正松了一口气,一个小小的纸箱一共出了快 10 张草图,这让我感到很害怕,对自己的设计产生了疑问,我觉得我还是没有很好地融入滴滴这个企业中。

日记 4　2016 年 7 月 28 日

结束了上一个纸箱的设计后,负责人给了一个线下物料的小活,是制作一个小的桌贴,是 15cm×15cm 的大小,虽然很小但是要求比较多,就是要有吸引人眼球的地方并且二维码要大,让人有种想扫的冲动,我查了很多二维码的设计,提出对二维码进行设计的方案,但是后来被否定了,因为是在线下呈现,所以二维码比较显眼;桌贴的尺寸比较小,所以太花哨也不好扫。还有就是这个桌贴可能不仅仅是杭州地区使用,因为我们是江浙地区的,太复杂的设计会导致后期修改二维码费时费力。最终考虑了种种因素之后我设计出了一个桌贴,并且一下通过了。但是,这是我做了大概 5 份初稿给负责人审核才最终定下来的设计稿。设计就是这样,可能在你一次就通过的方案中,在那之前已做了无数个被否定的方案,才最终成就了你最后的一个方案。

日记 5 2016 年 8 月 1 日

不知不觉已经实习一个星期了,在我入职之后,就把班长也介绍过来了,还在担心他会不会后悔之类的,但是我觉得他比我适应得还快,而且我觉得他很喜欢互联网公司的氛围,包括我们的负责人。

这周才开始,今天做了一些和上周不太一样的工作,负责找新媒体的配图,就是微信公众号的配图之类的,找了一天的图,发现怎么找都不合适,还被负责人吐槽了很多次,说我效率太低,并且给了我很多个网站。今天学习了很多的经验,另外一个负责人抽出时间教了我们 Ai 的基础知识,还借给我一些很棒的书,并且告诫我们:人必须要多读书、多学习,不仅仅是看关于设计类的书,还可以看一些金融、新闻之类的书,并不是说设计生就只看关于设计的书,她的意思就是从阅读中能得到或者感受到一些东西,我们现在所做的设计还是太过于表面,少了一些灵魂。我们应该从阅读的书籍中摄取灵魂,让设计作品更加鲜活。虽然每天很辛苦,但是可以学到东西,虽然一直被嫌弃,但是没有办法。今天还得到了一个很棒的消息就是滴滴在中国收购了另一个出行公司,感觉很厉害,自己也不由自主地产生一种自豪感。今天才了解我们为数不多的实习工资还要扣除百分之二十的税收,去掉租房和水电费剩下的只够吃饭,连买东西的钱都不够,所以还需要自己更加的努力,也希望在新的一天可以学到新的东西,少犯错误,能做一些更有意思的活。

日记 6 2016 年 8 月 3 日

今天是在滴滴的第二次加班,和班长一起下班走回去,经过这两天我发现我画画比做设计要更加的高效,所以就开始着手新媒体配图这块。上星期主要是做一些线下物料之类的小的设计,用来熟悉滴滴的设计风格,今天的工作量不是很大,因为自己比较拿手所以做起来比较快,今天就设计流程和班长进行了探讨和反思。班长觉得:做东西做着做着就顺手了,熟能生巧。我觉得除此之外还要有很好的想法,再开始做东西,那样就会很快。如果一边做一边想就会很慢,有时候再加上一些不可控的因素,比如电脑崩溃或软件崩溃,效率就会更低。正确的做设计的方法就是:先出草图,挑选出自己最满意的再进行细节的处理,由于在公司设计的时间比较短,但是又需要出来成品,所以草图这个步骤基本上是用电脑完成的。

日记 7 2016 年 8 月 10 日

不知不觉已经实习了三个星期,今天和朋友交流了一下,实习真的很累哦,然后朋友说:虽然现在是实习,其实就是在工作呀。我觉得我还是没能抱着很好的心态去工作,从学校出来了以后才知道,自己可能并没有想象中的那么好吧,就是还有很多地方需要改进,你不再是老师眼中或者同学眼中不错的那个你,还有很多很多不足,具体什么不足,不能用一两句话表达清楚。就像我的负责人经常说我做的东西有些散,至于哪里散她也说不清楚。现在是凌晨零点五十五分,我还在画画,我觉得我以后可能从事画画的行业,就是在当下中国的互联网设计中,没有自己很喜欢的方向。感觉互联网的设计就是任何一个图做出来,可能因为需求的人不同、关注点不同、部分线下的物料不同就会很土或者比较俗,这主要是需求者说 OK 那就可以了,虽然是自己不喜欢的,但是却没法拒绝。

昨天收到了公司送的玫瑰花,因为是七夕所以每个员工都有小的福利,感觉很有趣。

日记 8 2016 年 8 月 16 日

在工作中接触了很多人,我的隔壁坐了一个学医的实习生,我觉得她特别厉害,她目前是负责写文案,我是负责新媒体这块,偶尔会进行对接。她是为了对象才从成都来到杭州工作,我觉得她是个很拼的人,她

现在是大四，马上就要大五，因为学医是五年，从她就可以看出并不是现在学什么专业以后就要从事什么专业，只要是自己喜欢的工作就可以了，我觉得我以后可能不会从事设计这个专业，我们的负责人是学环艺的，她做设计很厉害，经常会吐槽我们作为这个专业的学生居然不会用专业的软件。可以验证一句话就是，你想做的去努力就可以实现，包括教我画画的老师，他是学会计专业的，现在在绘画的圈里面已经非常有名气了。勤能补拙吧。

自从来了杭州之后就一直是持续的高温天气，没有下过雨，但还是很喜欢杭州这个地方，感觉自己有了很大的提升，不知道我的负责人有没有这样想，无论从设计还是软件的角度去看，我觉得自己都有了进步，并且有了新的尝试，这些都是以前不敢去想和做的，希望在今后的日子里还能继续加油！

日记 9　2016 年 8 月 20 日

今天又加班到十点半，其实新媒体这块的任务不是很重，主要是负责线下物料，文案的突然变动，就导致我这边的工作不好完成，就需要我来配合，很烦的是：明明白天已经做完了，但是由于文案的修改，所有的东西就要从头再来，并且是明天一定要交的东西，导致设计这边就一直加班、加班，要加到很晚。

今天还在负责"Kiss"那个活动的车身贴，遇到一些很无语的事情，比如说做车身贴，不给我具体的尺寸要我自己去量，当时量的时候就是用 A4 纸去预估，并没有用尺子之类的东西去测量，最后做出来的尺寸也不是很确定，但是负责人说这个不能怪我，因为是那边没有给我确定的尺寸，我也只能去估计。明天要去交这个车身贴的设计稿，一点点跟进的项目，看着策划一点点累计出来，今天也得到了总负责人的夸奖，说我还不错，我自己也感觉设计有些进步，虽然有时候有些盲目，但是负责人说的原则我大概已经可以遵循了。就是说要做一个东西，脑子里面一定要有个思考，先画草图再去寻找一些想要的案例，从里面提取一些想要的元素，比如说你想要的颜色啊，然后辅助你做出更好的设计，我觉得这样的方法是很好的。这样不仅可以很快地完成你的工作，而且可以增长你的审美水平，最近都是在负责新媒体这块，其实绘图这块的要求是很高的，但是找图的话网站就只有一个，要换不同的关键词去搜索你想要的，花费大量的时间和精力往往也找不到特别合适的，昨天下午都在找图，特别无助的感觉。

暑假快结束了，时间过得很快，反正基本上天天加班，但是对以后做设计还是有一定的帮助，比如说手速更快了，对设计的题目可以更快地进入角色找寻自己想要的东西。

日记 10　2016 年 9 月 19 日

这两天离离职的日子越来越近，负责人会经常提起这个事情，总说："越越你要离职啦，我们手绘这块要落下了。"其实也没觉得，因为负责的人能力都很强，虽然手绘落下了但是设计还是可以提高的嘛。今天负责人还问我在滴滴的这段时间有没有学习到什么？我说有呀，无论在手绘方面还是在设计排版方面都有学习到东西。还问我刚开始很弱项的方向有没有觉得自己有进步呢？我说有啊，刚开始的排版这块，我在学校学习的时候得到了一个还不错的成绩，但是在应用的时候还是很糟糕，感觉非常有挫败感，非常气馁。负责人就说：对呀，学习和实践会有很大的差距，并且在学习的时候，没有给你主题的限定，自由发挥的空间比较大，但是当限定主题的时候，自由创作就很有难度。没有限定的时候可以上网找模板去套，但是在企业文化限定的时候，网上是很难找到素材的，就很难套用，不可以拼素材的时候特别能体现这一点。特别是杭州滴滴这块主推的是原创，能来到这里我觉得很荣幸。当时我投了很多简历给网易的视觉，但是并没有被选上，虽然后来 HR 主动联系了我，但是由于已经拿到了滴滴的 offer 就没有考虑

了，当时是一心想进网易，来杭州滴滴这边也是个机缘巧合，投了一份简历之后被选中了，有幸参与笔试和面试，最后拿到了 offer。

最近公司也在招收实习生，感受到选择的过程其实是很苛刻的，首先是 HR 的筛选，再是设计实习生过一遍，最后是负责人那边再过一遍，通过简历还需要笔试，今天就有一个笔试没有过的同学，觉得很可惜。最近在秋招，因为要上班所以没有好好画，自己时间太不充裕了，所以提出了离职，希望在剩下的时间内可以做自己想做的事情，并且好好学习，通过自己的努力去加强。在手绘这点我以前只画动漫之类的，但是现在也尝试设计了一些手绘风格，很有趣。在滴滴实习完以后，再也不会担心小的 icon 制作了，包括现在想东西的思路也没有以前那么混乱，所有的难题自己都可以一点点解开，需要自己花时间去思考。

日记 11　2016 年 9 月 30 日

今天是在滴滴的最后一天。早早地来到办公室，周围没有人，打开电脑做了昨天安排好的一个 GIF（graphics interchange format，图形交换格式），听说是我们新媒体这边要推出的一个新栏目。回想了一下，在滴滴这边因为没有人会做 GIF，所以所有的动图都是我来做的。从开始的滴滴车主的 GIF，到滴滴杭州的 DIP 会员，以及现在的滴滴新媒体新栏目"药不能停"，整个过程使我对 AE 的掌握也越来越熟练了，从一开始的一天做一个简单的 GIF，到现在只要 1~2 小时就可以完成，并且我还教我们的负责人学做 GIF，但是她好像没学会。

本以为做完这个就算真正结束了滴滴的生活，但是还没做完就有了新的任务，也是用我最后的余热做了滴滴杭州国庆七天的海报，难以想象从刚入职负责人对我排版能力的否定，到最后我可以担任排版这个重要的角色，定下海报的设计大概只用了一会工夫，但是最后因为文案不停地修改而重新返工了好多次，但还是一次次修改完成了。

今天可能是我离开滴滴最早的一天，感谢滴滴给了我这么好的实习机会，让我知道自己还有很多不足，让我可以学以致用，学会了很多，不仅仅是设计方面，人际方面和沟通方面也是。未来的道路还很长，希望还可以继续走下去吧，最后负责人拥抱了我，把我送到了电梯口，并告诉我有空常联系。

作品 1

赵越的作品 1 如图 8 所示。

图 8　赵越的作品 1

续图 8

续图 8

续图 8

续图 8

作品 1 解析

作品 1 是"滴滴主播寻新记"的系列桌贴作品,其中有七个角色的原创设计,他们分别表示不同的性格。

这个桌贴最后被贴在杭州下沙 19 所高校的食堂里面,除了桌贴,负责人还做了一套海报,我们分工合作,她做了一个模板,然后我进行延展,还做了不同尺寸的弹窗、红包皮肤和行车 Banner。

作品 2

赵越的作品 2 如图 9 所示。

图 9　赵越的作品 2

续图 9

作品 2 解析

作品 2 是车主 GIF 作品。由于公司设计部门只有我一个人会做 GIF,所以每次的 GIF 都是我来做。

作品 3

赵越的作品 3 如图 10 所示。

图 10　赵越的作品 3

作品3解析

"KISS"这个项目是我在滴滴负责的第一个原创的项目,对我来说是个很有意义的项目,从开始到最后大概做了一周的时间,画出草图是第一步,角色设计是第二步,这个部分修改的次数比较多,作品3是经过几次修改的不同版本,第三步是车身贴的设计,这是最简单的一部分,只用了半天的时间。

作品4

赵越的作品4如图11所示。

作品4解析

作品4是为温州滴滴画的"小仙女游记",这个地图画了好几天,也为制作下一个地图埋下了伏笔,后来制作地图就可以迅速完成了。在画地图的时候对于标志性建筑的简化最难表现,配色也较难,所以要不断修改和改进。

3. 优秀实习生:刘稼骏

刘稼骏,视觉传达设计专业学生,2016年8月1日—2016年9月15日实习于D. D. C龙堂设计公司,2016年9月22日—2016年10月29日实习于Lananana公司。

D. D. C龙堂设计是一家位于广州的设计公司,主要业务是品牌设计,包括品牌策划、LOGO设计、画册制作、包装等。

Lananana是一家以大学生为主要目标消费者的家居设计公司。它的成员少、结构简单,注重设计和品牌,以美化大学生的宿舍体验为目标开发产品。

日记1 2016年7月15日

结束了二十天的专业考察,我和赵越两个人收到了杭州某滴的面试通知,于是我和她在考察结束那天存了行李去面试,去的路上由于天气炎热和缺少休息导致我头痛,一度要赵越打了120,虽然各种坎坷但我们还是及时到达了面试地点。

面试主要分为两部分,一方面是对于自己和作品的介绍,另一方面是对某滴及其设计的理解,由于有同学之前在"某步"实习,所以我对这两个公司还是有点了解,我认为某滴的整体设计风格以及设计系统肯定是不如"某步"的(纯属个人观点),但得益于互联网在国内的发展以及国家对于互联网的扶持,某滴的设计水平还是保持在一个较高的水平,某滴杭州的负责人一直想学习"某步"做一套设计系统,但我认为"某步"需要做设计系统的原因是其业务范围辐射世界,它不得不从一个较高的层面对每个国家的设计风格做出规范,但对杭州这个地区的某滴来说,肯定不能像人家那样做出这样的设计系统规范。

我认为这次面试我和赵越都表现得不错,面试官甚至还说我们比"某美"的学生还要强,我想这可能是因为她问的问题都是需要从较高层面去思考,在这

图11 赵越的作品4

方面我们综合院校的学生可能更占优势。

在回去的路上,我们两个就收到了offer,但我的offer要求我隔两天就上班,我才刚回长沙就要去杭州上班,连住的地方都没有,我不得不做了放弃的打算。

日记2　2016年7月19日

回复了某滴以后,今天我去湖南广电面试,在湖南长这么大我还没去过湖南广电,这里几乎是全国最出名的省级卫视。门口有大量的艺考学生和来看明星的粉丝,我还得要面试官用工作证给带进去。

在网上收到的邮件说是招收芒果TV部门的UI实习生,由于之前在武汉也做过UI实习,所以我还挺感兴趣的,但是到达湖南广电后发现是招收一个娱乐节目组的后期制作,针对的是一档结合直播的网络综艺。节目模式好像是通过直播来筛选选手,最后选出选手,是很结合热点的一种节目模式。

在聊天过程中,我给设计负责人展示了我的作品并做了简单的自我介绍,她表示很希望我加入这个团队,但是我看到他们的办公场地很小,还没有实习补贴,再加上我对这种节目没有太大的兴趣,尽管所有湖南的同学都说湖南广电不好进,但我还是有点抗拒,于是我跟她说需要时间考虑。

日记3　2016年7月22日

今天我一个人跑到广州面试一个设计公司——D.D.C龙堂设计,在网上看到的资料和作品让我非常心动,这家公司的老板是深圳市平面设计协会的副会长,在我眼中几乎全中国有名的平面设计师都在这个协会里面,这也是我一直没给湖南广电回信的原因,我认为我还是想去一个偏向于平面设计的公司实习。

早上五点多就到了广州,为了不打扰广州的姐姐,我买了当天往返的车票,还好向文燕热情地招待了我,不然我就要在广州火车站坐一上午了。哈哈!她还给我做了饭,简直感动。

下午,我到达设计公司面试,简单地填写了表格以后就在楼上等着老板面试,老板很简单地问了我会不会基本的软件,我说肯定可以,然后他说只有一千块的实习补贴,我确认可以直接参与每一个项目以后表示可以接受。我认为实习还是需要学东西,在经历过武汉的百纳实习后,我对于互联网的设计过程和大致内容都有了解,我想做更加深入的品牌设计,不论是包装还是LOGO设计,所以在回家的路上我就决定还是要去广州实习。

日记4　2016年8月1日

今天第一天上班,我不太记得面试那天说的是九点半还是十点上班了,于是我九点多一点点就到了公司门口,我到的时候还没有开门,我干脆下楼吃了个早餐顺便打印了一份简历回来,回来以后公司来了两个人,有一个大姐带着孩子来上班,有一个是新来上班的前台,还有另外两个设计师也是刚毕业在这里上班。

于是我知道了公司的人员构成:一个前台,两个设计师,一个财务人员,一个客服人员,一个管杂物的,还有我。

老板下午三点才来上班,他叫我跟着其他两个设计师画奥康LOGO的草图。这些草图是奥康品牌升级所包含的内容,四个LOGO代表奥康不同的系列,根据同事给的参考图和资料我画了一下午,然后在下班之前同事拿着画好的草图去找老板,就像是给老师看作业,老板提完意见,我问同事才知道这个东西他们已经画了两个星期了。

我不太理解的是,当一项设计花了两个星期还没有突破的时候,为什么还不去考虑换个思路?

日记 5　　2016 年 8 月 24 日

今天公司开会,我差点跟老板吵起来,作为实习生我也并不害怕。

老板说要看我们的工作进展,我给他看了我这几天设计的包装尺寸和排版方案,我的包装尺寸肯定都是有问题的,他很不开心地说我不能只做效果图和包装尺寸,他坚持要我用网格排列文字(这点我是同意的),于是我就十分坦白地说他给我的样品和文字信息不够多,以组合装为例,七个栓加一个软管再加棉花的组合装,尺寸只能大致计算,还有平面排版也因为给我的文字信息不够多,我就用产品名称、LOGO 和产品的编号组成了正面信息。

这些老板都很不满意,他认为包装的尺寸必须精确,包装的正面很多信息是不能出现的,可我怎么会知道这些,之前我每次问他都是说让我自己决定,于是我把所有的样品拿到他面前要他自己量,他量了就没有再说我了,样品的数量不够就是无法精确,这就是没有办法。

我认为做设计还是需要沟通的,在过去几天的沟通中,从来都是我主动尝试和老板沟通,每次都被他的冷漠打败,不仅仅是和客户之间的沟通,和自己公司员工的沟通也是作为一个管理者必须做的工作,不能因为我只是实习生就随便应付我。

日记 6　　2016 年 8 月 29 日

今天我悄悄地去面试了奥美,这次面试是之前我想离开现在的实习公司时,正在奥美实习的刘嘉慧介绍的。广州奥美是奥美集团在中国的三大分部之一,其他两大分部是上海奥美和香港奥美。作为全球最大的 4A 广告集团,面试显得尤为漫长,我经过了三轮面试和一轮笔试,笔试的试题都是我修双学位时学过的内容,我选修的广告学在这里发挥了一点用场,广告和文案的题目都还算容易。

面试时,我详细地向 HR 和设计总监解释了我的作品,设计总监给我看了许多汽车广告,都是一些十分商业化和注重 PS 技术的作品,同时他给我看了许多其他学校的学生投的简历,其中天津美术学院的一个学生的作品是大量的插画;另外一个湖北美术学院的学生作品,是大量的和广告公司风格统一的广告作品。

设计总监反复地问我 PS 技术过不过关,他认为刘嘉慧的 PS 水平不够好,而我却觉得可能这种工作不太适合我,一方面我不是 PS 的技术工,另一方面只做汽车广告也挺痛苦的。

日记 7　　2016 年 9 月 5 日

回广州做了一天的杂事,今天财务找我算工资,她说我双周没有上班要扣三天的工资,有两个单周没上班要扣六天的工资,再加上有的天数迟到,迟到十分钟扣三十块钱,还有就是请假没有写请假条给她。我是真的很无语,一方面,面试的时候老板并没有跟我讲这些事情,另一方面,入职的那天没有任何人跟我讲这些事情,迟到扣工资我能理解,但是单双周的事情我后来问了公司每一个同事,都说不知道为什么没跟我讲,我还以为实习生不用单双周,甚至于有一周我自己去了公司还以为是在加班。

于是我跟财务人员说明了情况,她就拿出计算器给我算每天要扣多少钱,我有点恼火,因为是真的没有人跟我讲,她就反复质问我为什么不问。我一个实习生怎么会知道单双周这种事情,我发现有单双周的时候都第二周了,更何况就算我知道难道作为管理层的人员不应该在入职和面试的时候提前说明吗?

我直接跟她说不用算了,反正才一千块钱的实习补贴,不管你要扣多少,我都没什么意见。我就直接下楼了,然后她也生气了,开始语无伦次地骂我。

现在想想虽然还是生气,但我不应该跟她一般见识,毕竟出门在外碰到什么奇葩事都很正常。

日记 8　2016 年 9 月 21 日

我参加了面试,一个叫作 Lananana 的公司,念起来就是拼音的四个音调,有趣的名字代表它也是个年轻有趣的公司,这家工业设计气息浓厚的小公司,八个员工里面有三个工业设计师、一个平面设计师,它脱胎于一家家居设计公司,原本是因为这家家居设计公司的一款产品在大学生市场中销量特别好,于是干脆成立了一个专门面向大学生的家居设计公司,今年三月份这家公司才注册登记,现有的产品主要以灯、柜、桌为主,还在不断地开发新产品。

整个面试过程十分简单,一方面是问我的设计水平,另一方面甚至还对我做了一个市场调查。这家公司还有一家自己开的奶茶店,面向整个创意园区的上班人群,我可以半价购买。哈哈哈哈,我毫不犹豫地接受了 offer,答应明天开始上班。

日记 9　2016 年 9 月 22 日

换了公司后的第一天上班。

整个上午就在不停地认识新同事和整理东西中度过,老板还给我配备了一台新电脑,简直感动。

我的主要工作是做国庆期间的节日海报,分为四张一个系列,基本上就是我和小武两个实习生在操作,她是建筑设计的学生,但想要毕业就转平面设计,所以很多软件的问题都在请教我,做完海报后我就立马感受到了这家公司的特点,负责销售和市场的同事与我的负责人起码讨论了半个小时如何修改,我觉得这是很好的交流模式,不是要我一点一点地改,这样太折磨人,而是一次性将问题提出集中当面解决。

日记 10　2016 年 9 月 26 日

关于 Lananana 的卡通形象设计是在我面试那天杰哥就强烈要求我开始思考的一件事情。

对于卡通形象设计,市场部要求有四个形象,分别是麻烦君——马,学霸——鹦鹉,游戏——狼,可爱——猫。这四个角色分别代表着大学生市场中四种个性迥异的角色,一开始我对于这个卡通形象的意义提出了质疑。因为公司从成立到现在我所见到的视觉风格都一直尝试着在走类似北欧极简风,不论是家居用品的设计、网页的设计风格,还是微信公众号的语言文字都是在坚持这一走向,设置卡通形象这一做法显然和其有冲突,所以我建议还是不要设计。但没办法,市场部的人坚持需要这些角色用到公众号和网店里面。

于是,我用简单的线条和色彩绘制了四个卡通形象,用的是 AI 的风格,尽量避免了手绘风,防止我离开以后这些角色难以继续延展应用。

日记 11　2016 年 10 月 13 日

国庆回来,我的角色变成了公司网站设计的主力人员,关于产品的设计讲解图片是这个月的重点工作内容,网站的设计主要由杰哥完成,而我主要是将产品的卖点转化成视觉语言,和我配合的是负责渲染的同事。

首先,我将各种产品角度的草图画给负责渲染图片的同事,然后我将这些图片处理成最后产品详情页中展示的不同卖点,最后我用到了在海豚实习中学到的标注知识,将网页中需要的特效、尺寸、字体、颜色等信息标注在图片上给代码设计人员实现。整个过程我都在学习不同的网站怎么介绍产品卖点,比如小米、苹果,还有各种家居网站的不同特点。场景化的展现是最让我头痛的地方,因为自己去拍照片费时费力,而且很费钱,所以用现有的图片和产品相结合表现不同情境下产品的优点是我尽量去采取的方法。

日记 12　2016 年 10 月 15 日

下班后和同事一起去吃潮汕火锅,火锅好不好吃我真的不记得了,但在一个陌生的地方能和一群人出

去吃饭真的让人感觉很好。同事聚餐这种原本很正常的事情,在足足实习两个月后才第一次发生。对比之前的设计公司,这家公司的人情味起码很足,年轻人在一起嬉笑打闹放松的感觉,真的是我在广州待了两个多月头一次感受到。

日记 13　2016 年 10 月 19 日

今天是实习最后一天了。

我坐着邹总的车一路去海边,同事都表示舍不得我,哈哈哈哈。

我还是第一次去海边,放了风筝、吃了烧烤、放了孔明灯和烟花,也算是给实习生活画上了一个句号。很感谢这家公司对我的包容,虽然我每天迟到、准点下班,看着其他人加班到很晚都不太好意思,但每个人都很包容我,甚至在临别前邹总还给我推荐了一家武汉的设计公司。

跌跌撞撞的广州实习总算结束,从一开始的不习惯、不开心到现在甚至还有点舍不得这个地方,再见了,广州。

作品 1

刘稼骏的作品 1 如图 12 所示。

图 12　刘稼骏的作品 1

作品 1 解析

在百纳的实习中,Banner 和推广图是几乎每天都要做的事情,为了推广 App,设计师团队用了大量的时间和精力去展现产品,这其中大多数都以手机的 Mockup 为基础去设计。同时,为了推广主新闻应用,我在实习期间做了大量的矩阵应用 App ICON,这些 App 可以利用新闻产品的细分类给主新闻应用导流,据说蘑菇街就是这样发展起来的。

作品 2

刘稼骏的作品 2 如图 13 所示。

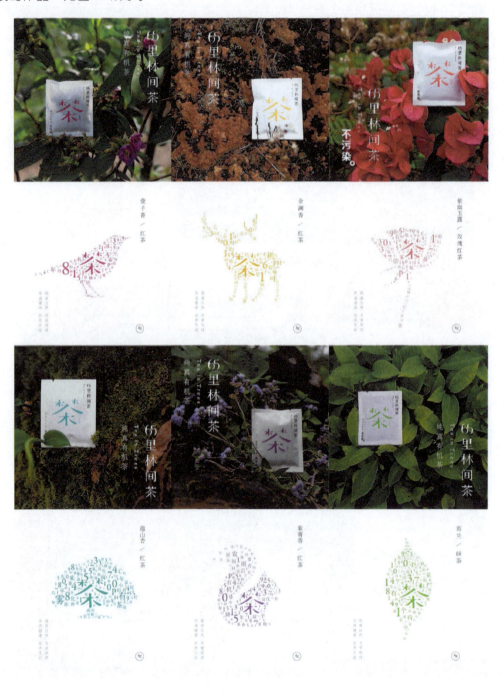

图 13　刘稼骏的作品 2

续图 13

作品 2 解析

碧丽源(云南)茶业有限公司创建于 2006 年,从事茶叶种植、加工与销售。2007 年,碧丽源开始在有机庄园进行有机茶种植,至今已建成有机茶园 14 959.94 亩和有机茶加工厂 2 个。作品 2 是 65 里林间茶品牌设计,以茶源地为主要视觉元素,用了大量例如经纬度、地标和产地的照片构成茶叶包装的要素。其中,我主要负责印刷品的材料尺寸确认以及部分包装排版工作。在这次项目中,我体会到了做一个品牌,前期的调研工作如调查品牌故事、国家标准、产地等因素的重要性,做好一个品牌和包装需要委托人和设计师的共同努力。

作品 3

刘稼骏的作品 3 如图 14 所示。

图 14　刘稼骏的作品 3

作品 3 解析

作品 3 的包装设计使用简洁的双色设计和色块区分不同产品,提示患者操作顺序。可惜这个品牌的设计周期较长,在我离开之前都未开始打样。在这个项目中我能感受到设计资料的匮乏对于设计人员来说是多大的困难,在缺少样品的情况下,我不得不去估算尺寸,这种设计稿面临的后果就是要反复修改。

作品 4

刘稼骏的作品 4 如图 15 所示。

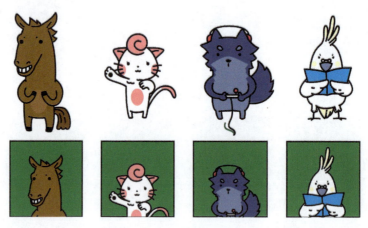

图 15　刘稼骏的作品 4

作品 4 解析

关于 Lananana 公司卡通形象的设计是我一直和市场部人员力争不要做的东西,因为公司风格为北欧式的简洁设计,加入卡通形象会对品牌形象造成不利影响,但为了公众号宣传和细节物料制作,我还是制作了一套卡通形象。以作品 4 的四个形象为主展现四种当代大学生的性格,我独自负责了这个设计。为了不影响我离开后的后期延展,尽量使用了简单的勾线,避免了手绘风的存在,以免后期画风违和。

作品 5

刘稼骏的作品 5 如图 16 所示。

图 16　刘稼骏的作品 5

作品 5 解析

作品5是我为Lananana公司官网做的产品详情页,这些产品包括灯、柜、桌、椅等,同时多亏负责渲染的同事帮助才能制作出如此精美的产品详情页。这些制作从文案到最后成品都由我来负责。这次设计我体会到了对于一家做实体产品的公司而言,用互联网思维去设计、去思考是多么不容易。

4. 优秀实习生:徐文轩

徐文轩,视觉传达设计专业学生,2016年8月—2016年11月实习于腾讯·大粤网。

腾讯·大粤网是由中国最大的互联网公司腾讯公司和中国最具影响力的报业——南方报业传媒集团联手打造,由腾讯网和南都报系具体运营。2011年8月,双方正式组建了新的合资公司——广东腾南网络信息科技有限公司,全面负责腾讯·大粤网的运营。腾讯·大粤网充分整合腾讯网和南方报业的优势资源,利用南方报业集团的强大平媒品牌优势和采编资源,以其优秀的技术产品研发运营能力,以其卓越的人才理念和人才培养,势必为广东地区的互联网行业开创全新格局。

日记1 2016年8月23日

第一天上班,也许跟所有人一样,心里都充满了期待、新鲜感与未知感。这家公司是我面试了七八家公司之后定下的实习单位,之所以选择腾讯·大粤网,一是公司平台还不错,二是它所需要的职位是一个手绘兼设计的职位,而我刚好想要一个手绘与设计并行的实习工作。在面试的时候,Boss就跟我指明,我主要负责腾讯·大粤网深圳站社区微信公众号的人物设计、表情包系列、H5界面内容的协助等。

"叮咚",电梯很快到了24层,我小心轻步地走了进去,只见有一半的员工和实习生都已经在自己的工位开始工作了,我探了探脑袋,询问负责人我的座位,接着,我安静地坐在自己的座位,打开了电脑,开始了我全新的一天。

过了十几分钟,大粤网社区负责人就来到我座位旁,亲和地、详细地跟我讲了一些我接下来的工作内容。这个星期主要是做社区微信公众号的人物形象设计,这个人物形象是他们之前设定好的,名字叫"Miss Gan"(敢小姐),人物定位是来自深圳的25岁单身都市女性,射手座,在深圳上班,跟其他年轻女孩一样,平时没事儿爱跟朋友聊八卦,善于发掘深圳所有吃喝玩乐的地方,是个"吃货",特点是有担当、有爱心、个性鲜明、心系时尚等。

了解了人物设定后,我开始在本子上画草图,心里默默想着"敢小姐"的人物定位。很快,一个小时过去了,我的本子上画满了好几页草图,我拿去给负责人看,她挑了几个,让我在电脑上绘出草图,加上颜色。接着,在电脑上绘图,我打开了SAI作图软件,1小时左右就画好了草图,并加上了颜色,七八个小人就出现在了我的电脑屏幕上。我发给负责人看,他还比较满意,认为可以当表情包用。负责人又发给总编辑,他看了看后表示,敢小姐形象可以再时尚、都市一点,可以不用那么卡通。他给我看了看大粤网资源池里"八妹"的人物设计,并向我推荐网上泡芙小姐的形象设计等。让我多往大众化方向走,设计得符合市场一些,简而言之就是大众审美,我设计的东西可能太过于展现个性了,也许是不被大多数人认同的。

我静静地想了想,一个微信公众号的形象要贴合它的受众群体,要为大众所接受,不能太张扬个性。于是,我就开始着手修改我的设计草图,并翻看了许多大粤网资源池里的设计,找寻灵感。

很快,时间一点一滴过去,上班的第一天也要悄悄结束了。总的来说,第一天与大家的相处还挺愉快,明天继续设计形象,默默为自己加油鼓劲!

日记2 2016年8月25日

第三天上班,一大早,我就坐在位子上开始想人物形象特色元素的添加。这时,有人突然无意说了句"大粤的话筒我下午采访拿走了哈"。听完,我脑子里顿时都充斥着"话筒"二字,是啊,大粤网里的职员经常去采访某人或某件事,而"敢小姐"作为大粤网微信公众号改版后的人物形象,加上一个话筒的元素就再好不过了。我果断地在表情包的形象里加上了话筒的元素。因为"敢小姐"是一位追求时尚的女性,我索性把她的头发颜色改成了当下最流行的颜色——Pony粉。然后,我翻阅了资料,眼尾靠近眉毛的部分长痣是桃花痣,叫作"喜上眉梢",这颗痣会莫名地吸引异性,而"敢小姐"正值25岁,单身,时尚美丽,添上一颗桃花痣再合适不过了,这个想法也得到了总编辑和负责人的肯定。瞬间,"敢小姐"的第一个表情生动活泼、时尚靓丽了许多,并且有了自己的个性与特点。我把表情包发到大粤网深圳站的交流群里,得到了负责人以及其他部门同事的认可,她们都说"话筒"的元素选取得挺好。暗地里长舒一口气,挺开心的。

做完了第一个表情,我就开始着手下一个表情——"大笑"。大笑,顾名思义就是要表现得很开心、喜悦。我依旧采用了"大头小身体"设计,嘴形夸张,大笑咧嘴,衣服的颜色也焕然一新,整体形象活泼。很快,我就做完了第二张表情的线稿与上色,因为整体基调定下来,再画就容易多了。接着第三个表情"生气",第四个"小情绪",第五个"嘟嘴卖萌",第六个"大哭",一口气地顺利完成,一整天我都沉浸在画表情包里无法自拔,一个系列的表情包大功告成!

日记3 2016年9月13日

因负责人出差,我需要帮她连续在"Miss Gan"微信公众号上发两篇关于中秋的文章,每天一篇。文章和图片都在"深圳说"的公众号上,接着,我进入了"深圳说"微信公众号编辑后台,把文字和图片都另存在了电脑文件夹中,这是一篇关于深圳美食的文章,因为我是第一次发,不懂的地方就会询问负责人,但还是有个小差错,就是没有注明文章来源,我很快就把它补上了,并牢牢记住。

互联网发展迅速,微信公众号十分火热,很多自媒体都采用这种方式营销。我上网查了下自媒体的含义,自媒体又称"公民媒体"或"个人媒体",是指私人化、平民化、普泛化、自主化的传播者,以现代化、电子化的手段,向不特定的大多数或者特定的单个人传递规范性及非规范性信息的新媒体的总称。自媒体平台包括博客、微博、微信、贴吧、论坛、BBS等网络社区。

发完公众号的文章,我仔细看了看"深圳说"里其他几篇,我发现"深圳说"公众号的文章排版格式十分统一,一般开头会进行居中处理,然后字体大小一般正文用14pt,标题采用16pt并加粗处理。整体来说排版比较简约,图文结合,很多都是有趣的动图。文字内容简洁,没有多余的话语。看来,要学习的东西还真不少,小小一个公众号就能学到许多,我心里想,要是以后能有机会自己在公众号上完成排版任务就好了,毕竟新鲜事物谁都想尝试。

日记4 2016年9月14日

时间仿佛在奔跑,一周又快过半,今天一早继续发另一篇中秋文章,这是一篇关于中秋去哪玩的推文,推荐的是深圳的著名景点,免费又比较好玩的去处。做什么事都有个熟能生巧的过程,经历了昨天的发文,自己也有了一点点经验,今天这篇发文还比较迅速,编辑完保存好,先传给负责人看,等待了几分钟,负责人说可以了,我就点击了"群发功能"。

发完推文,我又继续进行"敢小姐"H5内容的绘制,终于快到H5的结尾,绘制的是场景六,场景六的画

面是"敢小姐"在家里,坐在沙发上看电视,旁边摆放着零食、玩偶等。

我先把之前画好的场景六背景发给负责人看,负责人看了看说,这个背景图片不行,要换张有电视的客厅图,因为这个场景现在要植入某电视的品牌 LOGO,简单说,就是要打广告,所以一定要有个电视,而且要画上品牌的 LOGO。我顿时有点心塞,这意味着我又要重新选图片,重新画背景。"没事,那就重新再画呗。"心里暗暗想。

我开始寻找合适的客厅背景图,半小时,快一小时了,国内网站找了一圈,都没有特别合适的,接着,我开始翻阅国外的网站,之前在微博分享上看到的网站叫"Stocksy",网址是 https://www.stocksy.com,里面的图片都十分精美、清晰。翻了一圈,功夫不负有心人,终于还是让我找到了!大电视挂在电视背景墙上,很显眼,正好方便打广告。

我发给负责人,她说挺好,继续按照之前处理背景的方法开始画背景,并在电视上加上了中英文 LOGO。

日记 5　2016 年 9 月 23 日

又是一个周五,路上伴着星星点点的小雨,我步伐很快,不一会儿就到公司了。

今天,进行漫画 4 的上色。首先,为场景一上色,先是头发,我是用水彩笔刷的头发,因为用水彩上色比较自然,选取褐色,一丝一丝地画,再局部调整;然后是脸颊和四肢,当然用皮肤色,脸颊、四肢我没有用任何肌理,比较平滑;再次是身上的衣服,我选取的是淡雅的紫色,加上了有杂质的肌理,显得视觉丰富;最后是场景一的背景,选取的是淡雅的黄色。

接着是场景二、场景三、场景四的上色,依旧是用刚才的方法,有的会有局部的调整。

下午,我在 SAI 里保存了 PSD 的格式,导入 PS 加文字。漫画文字的位置一般在人物旁边或者对话框里,有时会有比较特殊的处理。按照漫画脚本给的文字,不一会儿,我就加好了文字,最后是局部的调整,我放大、缩小反复看了看,发现文字还是有点小,我又加大了一号,最后导出 300DPI 的图片格式,发给了政务那边的负责人,她们看了之后还是挺满意的,明天继续画另一张。

日记 6　2016 年 9 月 28 日

今天是周三,又是晴朗的一天。目前,所有的 H5 页面内容已经绘制完成,交给了前端负责人进行下一阶段的编码工作。我今天的工作主要是协助政务做一个音乐节的 Banner,内容是莲花山草地音乐节的宣传以及抢票活动。政务负责人把需要用到的图片和文字脚本发给我后,我就开始了设计。

"莲花山草地音乐节"我用的是特殊字体,并且配合音乐节的主题,把标题加上波纹效果,选取叶子、音符、波浪等图形元素,使整个 Banner 看起来有律动。排版简洁,我把重要的文字内容进行了放大处理。在 Ai 里做完后,又导入 SAI 里开始进行叶子的手绘,先用线条画出来,再进行上色,黄绿色系,选择整个色调淡雅。

下午做完后发给了政务那边的负责人,她告诉我,这个 Banner 是要放到网站首页的图文框里,所以字号还需调大,不然会看不清楚。我接受了建议,继续打开 Ai 进行调整。

日记 7　2016 年 10 月 8 日

国庆小长假结束了,今天是周六,节后第一天上班。

一大早九点半就开始了公司的例会,所有实习生都参加。总编辑宣布了各个数据,微信粉丝 187 万,增加了 6225 人,完成率 63%;国庆期间,深圳 UV(unique visitor,独立访客)微微上涨,广东略有下跌。然后是

一系列项目的跟进,如"妈妈课堂""媒体企鹅号拓展"等。接着各部门人员汇报上周情况以及这周要准备的工作。轮到社区这边负责人讲话了,我拿着小本子和笔记了起来,这周的工作安排首先是最终敲定"敢小姐"H5上的文案,要轻松幽默、富有张力,再就是配乐、后续剪辑的问题,周二之前完成上线并推广,伴有抽奖活动等。第二个安排是系列"敢小姐"人物漫画故事启动,偏向生活类,体现某种类型的人的生活状态,一周1~2期。第三个安排就是再举行一次线下试吃活动,第四个安排是月底万圣节线下活动准备。最后总编辑补充说,对于"敢小姐"进一步的计划和运营细则会在下周全体讨论。

会议结束后,我和负责人以及前端负责人开始展开"敢小姐"H5具体文案的讨论,以及配乐的选择。文案的基本基调定位是幽默风趣,具有亲和力,轻松并且有一定张力的话语,一定要能吸引人,不要沉闷。配乐上也是力求有点搞怪、有趣、活泼的音乐。

日记8 2016年10月10日

今天,一大早政务负责人就把我叫了过去,说是接到了团委发来的漫画答复,有一个好消息和一个坏消息,听完我心里一紧。坏消息就是文字内容、场景设计需修改。

好消息呢,就是,这是一系列漫画,同时有两个团队完成,负责人觉得我的绘画风格更符合主题,让我修改另一团队作品和我的风格一致。工作得到认可很开心,但是这个工程量还是挺大的。

首先我和另一个团队的笔风不太一样,我是比较生动一点的,他们是用钢笔勾线画的,其次颜色上还要大幅度改成亮色。文字上还需修改,场景有的还要更换和修改,我心里想,今天是肯定改不完的,最快也要到周五了吧。政务负责人交代完以后,我立刻回到座位上,抓紧时间修改漫画。

日记9 2016年10月17日

今天的会议主要是讨论月底商业万圣节的各个活动的策划,社群这边万圣节准备推出一个H5,里面含有互动游戏,结合世界之窗线下活动予以抽奖获得门票的福利。具体怎么设计得好玩,还需会议后进行小组讨论。

下午我们进行了热烈的小组讨论,这个H5当然也是以"敢小姐"为主角。大家想法都很多,各抒己见。最后,我们的文字脚本定为"万圣节拯救敢小姐,一起去世界之窗鬼混"。初步场景为:

场景1:时钟3秒到午夜12点整,"咚咚咚……";

场景2:点击"开门"按钮,门打开;

场景3:一只恐怖的手从屏幕底部伸出,手上放着一颗糖,给敢小姐吃下;

场景4:黑幕,出现文字——"你还记得刚才的那颗糖吗?";

场景5:城堡外观出现1秒,跳转进入城堡内部;

场景6:弹出提示语:"想要出去吗?在这一堆杂物里找到最初的那颗糖果吧";

场景7:找正确则出现庆祝画面再跳转到抽奖画面,找错了则会出现恐怖画面并重新冒险或分享给朋友。

日记10 2016年10月25日

加班、加班、加班,万圣节H5的画面内容全部完成,再就是局部需调整,然后就是加音乐与文字脚本了。眼看,十一月将近,我也快要结束我的实习了,想想还有点小舍不得呢!开心的是万圣节即将来临,我们开始布置公司,广州总部寄来了很多万圣节装饰物,有南瓜灯、血手印、血脚印、南瓜串花、恐怖篝火、幽灵面

具等。

我和小伙伴们花了一个多小时的时间就布置好了,还一起合照留念,其乐融融!

作品1

徐文轩的作品1如图17所示。

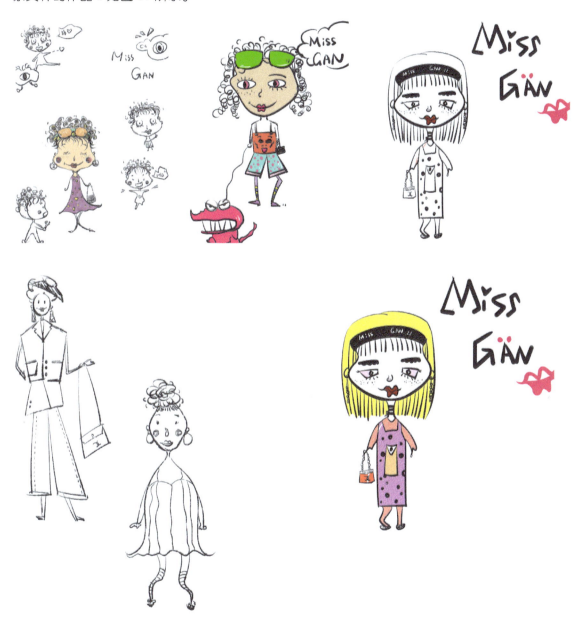

图17 徐文轩的作品1

作品1解析

作品1展示了"敢小姐"形象设计的过程,并最终设计出满意的形象。"敢小姐"形象主要用于"Miss Gan"微信公众号、网站等平台。"Miss Gan"微信公众号主要会发布一些关于深圳这座城市的事儿,也有试吃活动等。

人物定位:"敢小姐"是来自深圳的25岁单身都市女性,善于发掘深圳所有吃喝玩乐的地方,是个"吃货",有担当、有爱心,个性鲜明、心系时尚。

续图 17

作品 2

徐文轩的作品 2 如图 18 所示。

图 18　徐文轩的作品 2

续图 18

作品 2 解析

作品 2 是"Miss Gan"的表情包设计,主要将人物形象设计得可爱、呆萌、有趣。

作品 3

徐文轩的作品 3 如图 19 所示。

图 19　徐文轩的作品 3

续图 19

作品 3 解析

作品 3 是万圣节的游戏设计,文案脚本是《万圣节,跟敢小姐一起"鬼混"》。

5. 优秀实习生:毕文轩

毕文轩,视觉传达设计专业学生,2016 年 7 月 14 日—2016 年 10 月 25 日实习于北京 Uber。

2008年，Uber诞生于巴黎，是全球最大、最早的互联网叫车平台，是以"让人们方便、安全、经济的出行"为使命的即时性叫车平台，不接受预约，系统自动派单，无须抢单。被福布斯杂志评为"全球十大科技公司"。Uber倡导绿色共乘，提升城市运行效率，减少交通拥堵和尾气排放，让更多人有机会享受到最安全、最环保的出行方式。至今，Uber打车软件在全球超过300个城市、50个国家被使用。其中，北京是Uber进驻的全球第100个城市。

日记1　2016年7月15日

今天第一次来到实习的工作地点——北京Uber。对于我这种初来乍到的菜鸟来说一切都很陌生。

前一天到了北京暂时安定了下来，找了青旅，里面住的都是来北京找工作或实习的同龄人。住宿环境挺简陋的，不过也没关系，能有个睡觉的地方就成。

坐上地铁十四号线，加上下车后徒步去公司将近一个小时的路程，真真正正地感受到什么是"挤"地铁，相比之下武汉的地铁简直太舒服了。

到了公司楼下，向上望去，被这高大上的楼给惊着了，建筑十分有设计感，完全勾起了我一探究竟的好奇心。公司环境与建筑如出一辙，设计感十足，看似简约实则不简单。

十点半见到了我的同事们，我实习的部门是市场部旗下的设计部，要知道市场部的人天天策划活动，写文案搞设计，所以一个个聪明得很，特别逗，每个人都年轻有活力，且友善。HR桢梓哥简单地为我介绍了公司的情况，设计部的刘岩哥又给我讲了日常设计需要注意的原则问题，受益匪浅。

到了中午吃饭的时候，大家一起订餐，所有的饭菜平摊到桌上，大家拿着筷子站在桌子边缘，来回夹着吃，有说有笑其乐融融。下午做了一下长春Uber活动的灯箱封面设计，比正常的下班时间迟了一个小时，总的来说，这一天过得充实并且收获满满。

很幸运能来到这个大家庭和一群人相识，希望以后一切会更好，努力工作，加油！

日记2　2016年7月16日

来到公司的第二天。

对于我来说一切还是陌生的，工作区域的分布，同事的名字，设计上的英文术语都十分不熟悉。不过同事们很热情，对于新人很照顾。

一般Uber进来的新人前两周都是协助同事做设计任务，在这个过程中慢慢了解Uber的设计风格和大致的设计流程。两周后会有一个和设计主管的一对一谈话，谈一谈这两周实习的收获和感想，分析近期做的图和设计风格是否适合Uber，在得知进入公司两周后会有百分之三十的淘汰率后，整个人感觉都不好了，心里很是担心，也是对自己的实力不够自信吧。特别想不通，这是个什么样的公司竟然会有如此高标准、严要求的制度。

今天做的工作并不多，配合同事做了沈阳Uber的灯箱设计。听说Uber刚刚进驻沈阳，自己做的设计通过的话就可以被应用在市场，如果亲眼见到自己的设计出现在大街小巷，那感觉一定很棒！有时我也在幻想什么时候可以换另一个城市的Uber工作，北京给我的感觉并不是很好，城市虽然很发达但是环境一般，人与人之间也是少了份热情和信任，竞争很残酷！

日记3　2016年7月27日

最近为了准备"冰激凌日"真是煞费苦心，要做出一套完整的宣传图需要花费相当大的精力。经过合议我们敲定运用更多摄影的技术来制作宣传图的背景，而且要让外国人参与到宣传图制作中来，可以为整个节日增添新奇的感觉，显得国际化。其实做这个项目还是很费周折的，之前我们试过用同事的胳膊和手来作为拍照素材，但是最终效果并不好，纯色的背景配上女生白皙的手臂看起来总觉得差点感觉，我们对方案进行了二次调整，最后让小伙伴动用了各种关系（他是学生会主席），请到了一位黑人留学生朋友来公司参与拍摄。对比之后还真是比之前更有"高级"的感觉，而且更有趣。其实倒不是说今天的经历给了我很大印象，而是大家对于设计的作品，保持着十分严谨的态度，每个人都很认真，没有说凑合凑合就行了，不怕麻烦和耗时。这让我很惊讶，我意识到这才是做设计应该有的态度，而态度往往就决定效果。

日记4　2016年7月28日

今天被同事们给逗乐了，我也是今天才知道原来他们还创立了这种规矩，来到公司的实习生都会被大家集体起一个外号，而且这个外号不是随便起的，需要结合个人特点和所住位置的北京地名。现在已有的外号有："北五环宋丹丹""大倪湾龚琳娜""魏公村宋祖英""奥体宋小宝""常营李维嘉"等。而大家毫无争议地叫我"毕福剑"，平日里有人还叫我"毕老师"，而我最开始是住在十里河，所以合起来就是"十里河毕福剑"。平日里大家开开玩笑调节调节工作的节奏，不仅增进了彼此的感情，而且工作起来并不会觉得任务压身疲惫不堪。渐渐融入集体的感觉真的挺好。

日记5　2016年8月4日

今天犯了一个低级错误，图片导出的时候留有白边。本来交完图一身轻松。后来刘岩说领导发现了这个问题，把他批评了一顿。他在最后审图的时候也没有发现有白边的情况就直接通过，然后上传文件。这件事让我挺内疚的，不单单是别人替我背了黑锅，而且自己太不注意细节了。这种情况前面也出现过，微博图片的设计规范像素是900×500，但是我最后把图片的长多算了3mm，因为我把出血距离算上了，需要重新修改。刘岩跟我讲这是设计师的大忌。设计师就是要一丝不苟，十分严谨。他说他在上学时用铅笔画图，画之前需要洗手，如果有一点污渍就需要打回重做，他的严谨就是这么训练出来的。这也让我体会到做设计的时候，要多检查，保证少出错，方便别人也是方便自己。

日记6　2016年7月15日

今天参与了一项VI项目，主题是关于奥运的。里约奥运会即将到来，我们提前做好准备。前几天已经着手设计奥运的KV，以便遇到活动可以即时运用，不会浪费太多的时间。这次我们要做一款指甲贴的设计，目的是让用户戴上我们的指甲贴再用手势比出相应的奥运项目，通过投票即可获得一份神秘大奖。这次的设计任务可真是难为我了，我一个男生很少接触指甲贴这种东西，不过好在这是团队合作的项目，请教同组的女生，最后还被她们"耻笑"。大概知道了什么是指甲贴后就开始在网上找相关的素材。这次任务的期限不算短，有时间打磨作品，要做出指甲贴的图案样式和包装盒的纹样，对于我来说还是个不小的挑战，之前没有接触过，这次也是第一次尝试VI的项目，不光设计，之后还要请手模为活动拍照片用于解释活动规则。任务繁重，希望明天开工一切顺利。

日记 7　2016 年 8 月 16 日

今天是最近收获最大的一天。两周年的 KV 设计让我头疼不已,最主要的就是排版问题。我在 Ai 里面拉出了两个画板,上面有我为这个主题做出的两种排版效果,耗时一个下午,但是给刘岩看后他不满意。也是,自己都看着别扭,都过不了自己这一关别人怎么会认可呢。好在这个任务要的并不是很急,回家之后我又出了几个版面供刘岩挑选,最后顺利搞定了。的确,元素摆放的位置、大小、形状都影响着观者的感受,这也让我明白了,面对平时并不重视的事更要上心,而且要力求做到最好,设计就是一环套一环,其中任意一点没有做到位就会影响接下来呈现出的效果。受益匪浅。

日记 8　2016 年 9 月 16 日

工作停摆已有一段时间,这期间大家的兴致好像也没那么高了。上班时间是十点半,以前到了点儿办公室坐满了人,现在三三两两的人悉数迟到,有的人还干脆不来了。我也是闲着没事,又重新拾起了 Ai 教程,喝着饮料听听歌什么的,中午在公司的人一起叫外卖吃,就这样慢慢晃荡,一天很快就过去了。走在回家的路上我还在担心以后的工作不会都是这么无趣吧。最近公司又传出了一些负面消息,说公司即将解体并加入××打车,可结果谁知道呢,所有的一切都只是在猜测。虽说不是 Uber 的老员工,但是自己内心还真是有份不甘心和执着。个人觉得是公司的企业文化让我有现在的感受,在这里工作很顺心快乐,在这里工作的都是刚毕业或没毕业的学生,就连高管也同样年轻,也许因为有了这样的一群人,才能造就我们有活力的工作状态和不服输的心态。关于未来还是不妄加猜测了,随遇而安好了,不过我是打心底里非常珍惜遇到这群人的机会,有了他们我看到了自己的不足,学会了很多很多。

日记 9　2016 年 10 月 25 日

今天举办了临别前的晚会。我们每个人都玩"嗨"了。忘记了以往工作的繁重,忘记了加班加点的疲惫,只有笑声。

晚上的节目是我们利用空余时间排练的,最后的表演一定是精彩的,因为我们每个人都倾注了真心。虽然活动中有些小插曲,但是依旧不会影响我们躁动的心。

如何评价这次实习之旅呢?虽时间不长,但是我们之间的感情真的像认识了好久好久。我觉得自己很幸运来到这里,有这么一群可爱善良有才华的人,当然还有好的领导。大家一起拼,一起疯,真的是好久没有体会到这种感觉了。

我觉得 Uber 有一种特殊的企业文化,它让大家都团结在一起,即使是刚来也能很快地融入这里,并且朝着一个方向去拼搏努力。在 Uber,我们常说"born to be proud——我们生来骄傲",正是有了我们这一群年轻人的支撑才让这个地方更加有魅力、有活力。

我很留恋这里,因为有了这里,才不会让孤身北漂的我感觉到孤独。我在这里成长、收获,学到了太多太多,更重要的是我认识了这么一群人,我很知足。不畏未来,不忘过往,从明天开始,整理心情,重拾激情,再次起航。爱 Uber,爱每一个人,我们来日方长。

作品 1

毕文轩的作品 1 如图 20 所示。

图 20　毕文轩的作品 1

续图 20

作品 1 解析

作品 1 的整套设计属于欧美典雅风格,所以在字体的选用上使用的是带有衬线的字体,突出古典美。用色上与底图和谐统一,色块运用的目的在于分割和调和画面。

作品 2

毕文轩的作品 2 如图 21 所示。

图 21　毕文轩的作品 2

续图 21

续图 21

续图 21

作品 2 解析

作品 2 的整套设计是配合"冰激凌日"的活动,所以在色彩的选用上更加大胆,突出夏日的热烈与冰激凌的凉爽。

作品 3

毕文轩的作品 3 如图 22 所示。

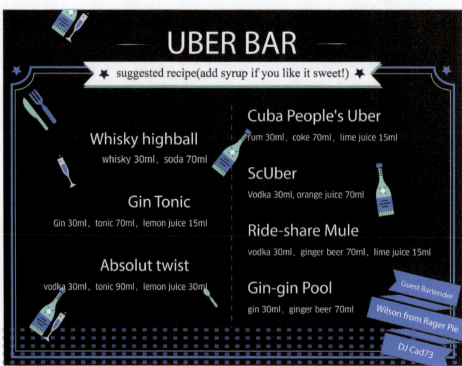

图 22 毕文轩的作品 3

作品 3 解析

作品 3 的设计主体是 Uber 两周年庆的派对酒单和邀请函。整体风格突出快乐、放松的氛围，颜色选取上不偏离 Uber 的主题色和扁平化的设计语言。

作品 4

毕文轩的作品 4 如图 23 所示。

图 23　毕文轩的作品 4

作品 4 解析

作品 4 是 Uber 红酒节的邀请函设计，部分字体颜色使用金色来突出优雅与高贵，底色用黑色，目的在于衬托金色，烘托整体感觉，线条使用强调理性，十分简洁。

作品 5

毕文轩的作品 5 如图 24 所示。

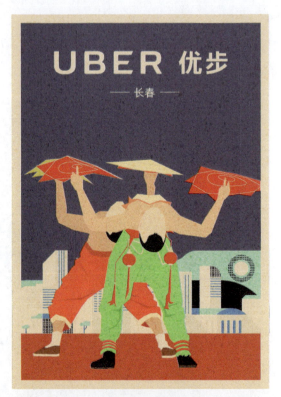

图 24　毕文轩的作品 5

实习成果展示 第四章

续图 24

续图 24

续图 24

作品 5 解析

作品 5 是通过提取长春市的特征元素进行再设计,其中锅包肉、吉林大学、二人转等独具地域特色的元素。在 Ai 中进行绘制,但要保证整体风格的和谐统一。

作品 6

毕文轩的作品 6 如图 25 所示。

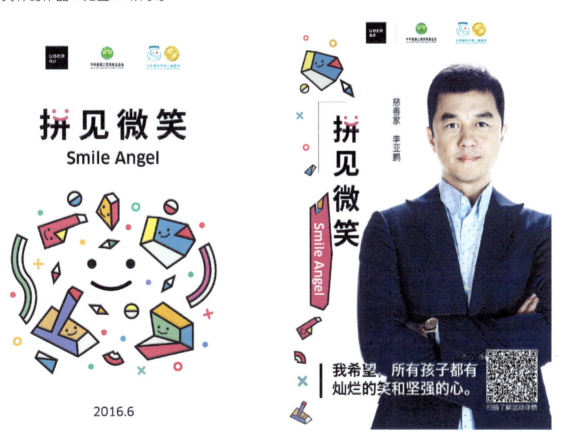

图 25　毕文轩的作品 6

作品 6 解析

作品 6 的设计是 Uber 设计规范所指定的排版,属于官方指定版面。

6. 优秀实习生:李佳蔚

李佳蔚,视觉传达设计专业学生,2019 年 8 月 8 日—2019 年 11 月 4 日实习于武汉市民办教育培训机构协会。

武汉市民办教育培训机构协会,是全国首家省会级城市的民办教育培训机构协会。协会将搭建各会员单位与政府之间良性互动的桥梁、会员之间沟通交流的平台,并为会员单位提供理论研究、教育科研、业务培训、信息咨询等服务。积极引导会员单位遵循社会主义办学方向,贯彻国家教育方针,加强行业规范体系建设,强化教师队伍建设,营造公平竞争的市场环境,促进会员单位提高教学质量、提升办学水平、实现良性竞争,推动武汉市民办教育培训行业健康有序发展。

日记 1　2019 年 8 月 8 日

上班地点在中南,很早就起床准备,第一天上班有点紧张。我的实习负责人是个活泼的姐姐,大家叫她莹姐,同事大都是华科、湖大、中南民大的研究生,这是一个年轻的团队。上午主要熟悉工作环境和工作内容,和同事进行了日常工作的对接,对新的工作环境没那么陌生了。中午莹姐请我吃饭,去她经常吃的面馆,确实好吃!

下午 Leader 说要设计一个活动的 H5 邀请函,这是我的第一个任务,之前没有接触过 H5,对我来说是一个全新的挑战。莹姐教我基本操作方法,剖析了活动主题,这次的主题是学而思、阳光喔等几个知名培训机构的教学观摩活动,邀请武汉市 70 多家培训机构的校长参加,Leader 希望做得高级素雅。

我根据活动策划,将相关信息都放进了邀请函里,使用肌理背景点缀线性纹样,配上一首舒缓的音乐。发给 Leader,他说素雅不代表不吸引人,在视觉的处理上没有突出活动的重点,没有对设计进行主观处理。我有一点气馁,莹姐说这很正常,有时候领导表达得很概括,但我们做设计的时候不能笼统。大家说第一天上班就不用加班啦,可我心有不甘,暗立 flag 明天一定要做出让 Leader 满意的 H5 邀请函。

日记 2　2019 年 8 月 9 日

今天继续制作 H5,根据活动分析了培优机构教学观摩的课程内容,上网查询课程模式和官方评价,对课程内容有了深入的了解。加入图片和讲解后,突出了邀请函的主要内容,Leader 觉得重点突出了很多,但音乐过于舒缓,不太符合教学观摩的气氛。和同事一起选了合适的音乐,H5 的设计主体算是完成了,校对时出现了一些细节问题,后期修改了很多,莹姐没有批评我,但给别人造成很多不必要的麻烦。果然细节决定成败。

中午和大家聚在一起吃饭、看剧、聊天,氛围很好,消除了上午的疲惫。下午接到新任务:设计教师节和中秋节的海报。单位作为民办培优机构的管理方,节假日都有不同形式的节日问候,海报是其中一种。莹姐说节日不同,风格要不同,它代表了单位的门面。培优机构大多都是年轻老师,海报选用插画风格,颜色

选用活力橙。设计商业海报和艺术海报不同,要考虑到受众的审美,从他们的角度设计主题海报。做完任务已经到了下班时间,大家依旧在忙自己的事情,谁也没有要离开的意思,都很拼,莹姐照顾新人,让我先下班。

日记 3　2019 年 8 月 12 日

上班比上学累多了,开心的周末转瞬即逝,又到星期一上班的日子。Leader 分配了一个新任务,做一个教育行业宣传公司的 LOGO,要基于螺旋图案的元素设计。其实刚刚接到这个任务时我很迷茫,去问莹姐应该从什么角度入手,莹姐介绍了一下该公司的定位,提示我要以教育和传播为主。说到传播我想到了小喇叭,就利用螺旋纹做了一个圆号似的喇叭形态,莹姐看了我的方案,说希望有更多的发散思维。在她看来喇叭并没有那么合适,可能多做一些头脑风暴会有更合适的想法,并且不要局限于一种表现形式,尝试同一个主体多种风格的设计。我开始头脑风暴,想到很多词"喇叭""龙卷风""海螺""藤蔓""大大泡泡卷""蜗牛壳"等,我又参考了网上许多案例,想到也可以用藤蔓绕出螺旋形态,小苗是一个富有生机的存在,春天的嫩芽代表了希望,挺符合教育事业的。尝试了各种方案,一直不满意,修改到中午。

下午,Leader 来看了 LOGO 的情况,他很喜欢藤蔓小苗这个概念,但他觉得 LOGO 可以更大气、更细致,呈现形式要再推敲推敲。我对他的建议并没有明确的想法,下班以后不是很开心,总觉得 LOGO 设计没有完成,对今天的成果不满意,准备明天上班的时候好好想想怎么改。

日记 4　2019 年 8 月 13 日

早早地来到办公室,为 LOGO 发愁,从我的角度看觉得已经做完了,但去给 Leader 看,他总说我只做了个大概,我却改不下去了,这就是平时在学校做作业时没有精益求精的后遗症。早上莹姐要我把源文件发给另一个同事,因为这个 LOGO 的任务催得比较着急,就交给另一个同事完成,我有点沮丧。中午莹姐找我说:"工作移交给别人做这是常有的事情,并不是不信任你的能力,为了大局考虑领导肯定会以最优的方案布置任务,所以应该在有限的时间里抓紧学习,才有能力抓住自己的任务。这件事情过了就过了,你不用太沮丧,努力做好下一个。"

日记 5　2019 年 8 月 14 日

今天需要设计教学观摩活动的宣传海报,Leader 说会有 70 多家培训机构的校长参加,要制作得正式一些,我参考网上的活动宣传海报和单位之前设计的海报样式,在文档里列出海报的主要信息,将信息层级排序,着手制作。单位的标准色是蓝色,我的海报就以蓝色为主,跟平时在学校做的设计不同,这种海报挺商业的,没有特别具象的图形,以几何图案排列为主。

Leader 一直在开会,等他反馈期间,我们临时接到客户的单子,是关于大学生就业指导培训的海报设计,甲方很随意,但听同事说这种最难搞了,制作要求中"大学生喜欢的风格"这一点就让我不知所措,大学生喜欢的风格各有不同,设计既要符合大学生喜好还得兼顾客户喜好。这是实习工作和做作业的不同,在学校里,作品可以根据自己的喜好来设计,而在社会上工作就要顾及受众的感受。

下午一直在做培训海报,快下班的时候,Leader说今天开会讨论建议修改活动海报的整体风格,考虑到是观摩活动,所以想呈现轻松愉快的交流氛围,偏正式的活动海报不行,今天需加班重做一个风格活泼有趣的海报。我很无奈,早上做好的事情,要下班的时候才说要改,明明是领导的问题,但他的一句话我们就要加班。

和我共进退的是个文编姐姐,她要留下来改文案,加班不孤单了,哈哈哈。其实加班的效率比平时效率高很多,工作的人变少了更容易思考一些问题,做事情就更高效了。

日记6　2019年8月16日

今天没有太多工作任务,主要是收集设计素材,不希望每次做的设计方案大同小异,开始不断尝试新的风格,虽然有些不成熟,但不断尝试和失败也是一种提升。今天我了解到单位的企业文化,下午4点开例会,主要是总结上个月的工作情况和"读书分享会"。大家总结了上个月的工作,进度一目了然,Leader强调制作工作时间表,不仅可以有条理地完成工作,而且能督促自己,这个方法可以运用到我之后的学习生活中。

我刚刚入职,读书分享会就当看热闹,上个月要求读《自控力》,同事们都分享了自己的读书感受,有的分享自己的减肥经历;有的根据书里的方法改善了自己的拖延症;有的说因为没有自控力,书还没有读完,是个很好的反面教材。通过读书分享会,我对大家有了进一步的了解,帮助我更快地融入这个大家庭,同时对这本书突然产生了浓厚的兴趣,回去要找来读一读。

我很喜欢轻松的工作氛围,可能是工作性质的原因,我们每天没有机械的工作,更多的是思考和创新。一个同事说她以前在银行工作,每天只想着搞业绩,但来了这里,开始跟大家一起读书,生活变得不那么功利,有时候需停下脚步,想想学习的初心。我非常认同,每天努力工作很重要,但也要注重文化素养的培养,这是对自己气质的提升。除了一日三餐,更重要的是精神食粮。大家一起读书一起进步,我觉得这样很温暖,在这样的环境下,我要养成一个月读一本书的习惯。

日记7　2019年8月19日

管理官网后台的同事请假了,莹姐让我暂时维护官网后台,对我来说是非常陌生的工作任务,第一次进入网站后台,原来网页信息是由模块代码组成,每个模块在相应位置,子模块和母模块的从属关系也不能弄错。通过学习工作手册,上午搞清楚了基本操作流程,收到修改客户投诉表单内容的任务,其实实际操作还是有很多困难,微信联系同事询问了具体操作,终于曲折地完成了。术业有专攻,同事几分钟就搞定的事情,我摸索了一早上。学无止境,实习除了提高专业实践能力,还接触了很多平时没有机会了解的领域。

下午Leader开会,希望设计一个我们协会IP(intellectual property,知识产权)形象,大家进行了头脑风暴:以什么为原型设计?要突出什么样的定位?散会后大家闲聊,都倾向用小动物作为原型,具有亲和力,找个机敏的小动物当IP形象更加符合教育的主题。但随着大家手头上的工作接踵而来,这件事也就暂时搁置了。

日记 8　2019 年 8 月 20 日

客户对之前设计的大学生就业指导培训的海报提出了修改建议，但我对这个修改意见非常不认同，这和他之前提的要求明显不一样，如果那样修改，整体效果会减半。同事小爱看我闷闷不乐，询问事情的经过后，小爱说："这是再正常不过的事情，有些客户并不具备专业的美术知识，他有时都不知自己要什么，有时一开始他的要求没有达到，就会重新提出与之前相违背的要求，你保留一份原件，再按要求修改，说不定看了这版他又会觉得第一版还不错，哈哈哈。"虽有些不服气，但依旧修改了海报。

下午，Leader 把我叫进办公室，总结今天的事情，我还是觉得之前设计的海报好看，只是迫于压力修改，Leader 说："海报好看是站在设计的角度来看，你有没有站在客户的角度想？他们需要突出什么信息？什么是他们的重点呢？"Leader 笑了一下继续说："前期没有跟客户进行深入沟通，没有了解他们的需求点，单从好看的角度制作海报，在信息传递上出现了问题，客户提出修改意见也是站在自己的立场去理解海报。虽然设计没有很大的问题，但要符合客户的需求。"

在之后的日子里，我会兼顾设计和客户的需求，从平常心面对改稿。

日记 9　2019 年 8 月 23 日

休息一天又充满干劲，工作氛围比较轻松，所以工作就显得不那么辛苦。马上要组织 TESOL 考试和教师资格证考试的培训，今天要做活动手册的排版工作，跟文编对接了活动的文案，核对基本信息后开始排版，因面向的是各大培优机构校长，手册需设计得偏商务风，信息层级要清晰，详细解释考试性质和培训活动细则，方便大家理解。第一次听说 TESOL 证书，教师需考取 TESOL 证书才可以在全球范围内进行英语教学，相当于英语的教师资格证。查询资料和阅览 TESOL 官网后，根据"全球""英语""考试"等关键词确定手册设计为欧式风格，选取红黑为主色，找了符合文字信息的图片。一开始我根据文编给的文字顺序排版，莹姐说一些关键信息不突出，她说："这个培训不够普及，必须要通过排版设计，第一时间告诉老师们，参加这个考试的意义，如果一开始就强调培训时间、地点和课程，大家就没法耐心看下去了，排版一定要提取最关键的信息，吸引人继续阅读。"做设计的时候，我只考虑到时间和地点是大家关心的信息，但没考虑到内容的普遍性，如果是大家不熟悉的活动，首要信息肯定是介绍活动性质，对于信息的归类排序还需更细心，要面面俱到。

做教师资格证考试的培训手册时就注意了这点，这是大家较熟悉的考试，需特别提醒报名时间、考试时间等，我将时间表单拎出来做了单独的板块，可快速找到考试信息。一开始我觉得很简单的工作，没想到也会出现很多问题，用设计的专业知识解决实际问题时，还需考虑很多因素，这就是我们需要实习的原因吧，只有实践才能检验我们是否扎实地学习到了专业知识。

日记 10　2019 年 8 月 26 日

今天格外激动，我迎来了入职后第一场大型活动——"校长沙龙"，出席活动的有湖北省教育局的领导和各大培优机构的校长，就深化体制改革主题进行讨论。我的工作是现场拍照，由于是大型活动，除了前期

宣传工作以外,还要去帮忙做后勤工作。早早地和同事去了活动场地,准备茶歇和现场设备调试,确保活动时万无一失。实习也增加了我办活动的经验,看着莹姐熟练地进行活动前的准备工作,不禁有点崇拜她,一个弱小的女生有巨大的能量,满满的自信。随着领导们的到来,活动拉开帷幕,之前在学校有拍活动照片的经验,所以这个工作对我来说不困难,活动前期找好拍照位置,寻找最合适的灯光,抓拍大特写和动态。拍照期间听到他们的讨论内容,对教育行业有了许多新的认识,教育局对培优机构越来越重视,对中小学教育投入越来越多的关注;规范校外培优机构,除了处理日常事务以外,还会派相关部门领导面对面答疑解惑。通过这一次活动,我对政府的教育政策有一个初步了解,虽然对自己没有直接帮助,但涉猎了一个全新的领域,扩大了知识储备。

活动结束后,大家回到办公室开复盘会,从初期组织活动到活动结束,每人都要列举在活动期间完成了哪些工作、遇到了哪些问题、是如何解决的。总结问题,提出建议。这是一个非常好的工作习惯,活动结束后大家一起复盘,可避免同样的问题再次发生,对自己的工作进行了审视和总结。这个办法可延续到我的学习生活中,对自己近一段时间的学习复盘,可以很清楚地看到这段时间的不足和问题,在之后的学习中就可以减少同样的问题发生。

日记 11　2019 年 8 月 27 日

早上整理了手头的工作,Leader 昨天开会说需制作一个协会 LOGO GIF,我找同事要了 LOGO 的源文件,着手制作。在学校基本都是以平面设计为主,对 GIF 的制作不在行,看同事都在忙,就自己查了百度。制作 GIF 的过程中出现了许多问题,格式转换上需要结合 AE 和 PS,转换成 GIF 后动态效果的帧率变得非常快,自己琢磨半天还是没找到解决办法。求救同事,小爱说:"PS 和 AE 的帧率不统一,转换时没有注意帧率的调整,导致成片速度不对。"调整后果然恢复了正常效果。有时,自己琢磨是好事,但会浪费很多时间,为了提高工作效率,要勇于发问,大家都会很热心地帮助你。作为实习生,本就是来学习的,要更谦虚和好学才可以。即使是简单的工作,也可以巩固以前掌握得不牢靠的知识。

下午开例会,总结近期工作,Leader 对我的工作提出肯定,我很开心,表示自己会继续努力。之后 Leader 让大家讨论 IP 形象的方案,有的同事提出用熊猫、小鸟、猴子等,我提出用小松鼠这个形象,在我的心里它一直属于聪明机灵的动物。Leader 筛选后,让我们下去画草图,自己的方案被选中了,很开心,近期的任务便是绘制 IP 形象。读书分享书目定下来了,这个月要看的书是《如父如子》,同事给我推荐了免费的阅读资源,以后可以在这个平台找书看了!

日记 12　2019 年 9 月 1 日

九月的第一天,我着手 IP 形象的设计,之前做创新创业比赛时,设计过 App 的 IP 形象,最重要的是把握神态。结合之前的经验,我先在画本上勾画小松鼠的面部神态,松鼠面部特征最明显的是"小龅牙",面部构造参考了实物图片,很快一个大构架就出来了,IP 形象自然要拟人化,我给它"穿"了协会的文化衫。莹姐说这个松鼠长得没有什么特点,再改改。我有点发愁,脑子里就只有这一个神态,我又浏览了许多网络素

材,都大同小异。

IP形象设计始终没有进展,直到下午四点莹姐把她儿子接来办公室,小朋友很可爱,有趣的是他也有小龅牙。我突然想到,一直按照真实的松鼠画神态,这样始终是松鼠的神态,既然是拟人化,就该按照人物神态描绘。我看莹姐的儿子很符合,就照着他画,莹姐觉得很有趣,还发了儿子的照片给我,可以安心画,哈哈,解决了一个大难题。可真是设计来源于生活。

日记 13　2019 年 9 月 5 日

早上七点还没上班,被通知要去视频组支援,从北京来的心理教育学老师要来录一套家庭教育课程,视频组人手不够,就拉我们去帮忙。先去办公室开会,视频组组长强调了在影棚的相关事项。这个星期要暂缓平面设计工作,学习视频制作的相关知识,对于每天坐办公室的我来说,换一个环境工作很开心!

老师下午才到,但我们上午需检查设备、前期台本和老师讲课的 PPT。我在学校帮老师录过课,对录课流程没有那么生疏。等老师来了之后就正式开始录制,我们把课程分成几个部分,分开录制可以减少录课中的失误,也方便改正。老师讲的课程内容是家庭教育方面,虽这个知识我暂时用不到,但也收获颇多,对教育有了新认识。我的工作除了辅助录课外还有剪辑视频、配字幕等后期工作。

在学校,视频后期制作的知识我掌握得不好,可以借助这个机会重新学习,补知识短板,录了 2 节课,我和同事就先去剪辑视频,调整声音的大小,插入课程中的导入视频,这些环节我进行得较顺利。到了配字幕,开始犯难了,我会配字幕不多的短视频,但这种课程视频总不能一个字一个字地打上去吧?视频组的同事接过这个难题,我站在他身后学习,先用 Arctime 软件把音频转成文字,校对后将文字复制粘贴到 txt 文档里,再批量导入 Pr 进行字幕配对。自己学到了不少,下一个视频是我配字幕的,虽然看别人操作很简单,但自己做时还是会有问题,虚心请教同事才完成。

日记 14　2019 年 9 月 10 日

录课已持续 5 天,今天视频组没有什么任务,我留在办公室里继续画 IP 形象,先把草稿定下来。大家开会讨论了几套方案,最后决定我和另一个同事合作完成小松鼠的 IP 形象,先修改草稿,在电脑上绘制线稿。能选用我的方案,是对我工作的肯定和鼓励。

下午,Leader 说有个公司需做一个零食品牌的 LOGO,品牌比较新潮,觉得我会有更多想法。对接的负责人说:"品牌名字为'摆谱',零食主打低糖健康,LOGO 可以偏手绘插画,有点拽拽的、摆谱的感觉"。我觉得肩上的任务更重了,有好几件事同时在做,压力很大。晚上加班时,跟莹姐说了这个苦恼,她说:"工作就是这样,领导不会知道你现在有几个任务,他只会问你,这件事能不能做,如果你不会拒绝,那么这些事情就会落到你头上,要懂得拒绝这门艺术。但既然事情落到你头上,就要好好完成,要合理分配自己的事情,比如 IP 形象设计的工作是合作形式,要合理分工,了解对方的长项和短板,取长补短,这样才会有效率。零食品牌 LOGO 要先了解产品特性,前期先不着急做,可以多和客户聊聊,了解他对 LOGO 的想法,然后再结合自己的创意设计。"无论是为人处世还是工作方法,都是我还需要学习的,实习是走出校园、走上社会的第一

步。晚上九点下班，和同事去便利店吃了消夜，这是加班后最开心的时刻了。

日记 15　2019 年 9 月 19 日

上班后，先把零食品牌 LOGO 的草图画出来，发给客户，他们内部讨论后再给我反馈。趁这个任务暂缓，抓紧时间把 IP 形象的线稿根据确定的草稿用 Ai 勾出来，一开始我用粗细相同的线画，但特别呆板，而且没有草稿灵动，没办法只能删掉从头开始。第二次利用笔刷工具，勾出来的线就有轻重变化了，插画的边缘更加自然。把勾好的 IP 线稿交给同事后，事情减少了一项，暗松一口气。

中午，客户给了反馈，他们觉得 LOGO 挺特别的，符合他们想和市面上其他零食品牌 LOGO 区分的想法，但神态上还不够"摆谱"，应该再"拽"一点，可以有坐着跷个二郎腿这样的形象。下午对照网上的动态重新进行绘制，但我觉得纯黑白不符合现在的风格，没有层次。我去询问莹姐，直接去问客户能不能改一些颜色方面的构想是不是不好，莹姐说："没关系，如果没有最终确定方案，是可以通过沟通来修改的，但要注意沟通方式，如果对方不希望修改也不要太固执己见。"我跟客户说了对颜色的想法，客户说可以尝试一下，如果效果好颜色可以调整。我保留了客户想采用深色配色的想法，修改后客户觉得效果可以，比较符合他们的想法，但建议给人物披一件外套，会更加生动一些。

日记 16　2019 年 9 月 23 日

协会要开理事会，Leader 说决定将理事会和本月的校长沙龙一起举办，我们主要负责校长沙龙的相关邀请图和物料制作，理事会拉了赞助，物料这一方面由协办方提供。今天主要以设计校长沙龙 H5 邀请函为主，现在做 H5 已经得心应手很多了。

关于零食品牌 LOGO，客户那边很满意，提了附加要求，想让 LOGO 印在样机上面，看看效果。我问莹姐样机是什么，她解释："样机是包装设计时会用到，找一些适合的样式模型，将 LOGO 印在上面，给甲方看一个大概的成品效果。"莹姐告诉了我一些样机网站，LOGO 印在样机上以后变得非常生动，比平面的效果更好。

快下班时，突然要开会，Leader 给大家看了协办方发来的理事会物料设计图，毫无设计感，效果真是一言难尽。Leader 询问大家手头上的任务，目前只有我刚刚结束手头上的工作，重新设计物料的工作就落到我头上了。散会后大家开始吐槽，觉得太坑了，不光设计丑，还为了打广告把自己的品牌写得很大，我听了一会儿，无奈地开始加班。晚上莹姐给大家点了工作餐和奶茶，在奶茶的诱惑下，我也没有那么抱怨加班了。正赶上国庆前夕，要符合 70 周年的主旋律，色调采用红黄色系，Leader 又提出要修改校长沙龙的物料，要统一两个活动的设计风格。九点了，一些同事已经回家了，莹姐说："其实领导今天也很生气，对协办方发了脾气，他也很心疼大家，毕竟在用自己人收拾烂摊子，今天的晚饭都是 Leader 请的。"

我对 Leader 有了改观，一个领导，他在的位置决定了他做的事情，有些事也不能怪他，他在前面替我们"打怪"时我们没有看到，在工作中，更需要的是同事之间互相体谅，理解每个人的苦衷。

作品 1

李佳蔚的作品 1 如图 26 所示。

图 26　李佳蔚的作品 1

作品 1 解析

作品 1 的这个 Banner 是为了介绍教学观摩活动课程而设计的,采用了矢量插画的形式,用格子背景打底,使画面更有层次感;手绘矢量插画,插画上的人物在看书,暗示大家这是关于学习的课程;用英文字母作为背景花纹,增加了画面的趣味性。这版改了很多次,起初画面不"热闹",加入了很多元素做装饰,但又会太满,最后把插画部分放大,平衡了画面。

作品 2

李佳蔚的作品 2 如图 27 所示。

图 27　李佳蔚的作品 2

作品 2 解析

作品 2 是 TESOL 国际英语教师培训活动的 Banner 设计,没有采用具象的图形,用立体几何来装饰画面,球体给人一种科技感,螺线和渐变的颜色加强了画面的纵深感,用特殊笔刷点缀出爆炸的效果;粉紫色

属于比较跳脱的颜色,加强了画面的视觉冲击力。运用笔刷是同事想到的,有时习惯了矢量设计,却忘了手绘的美妙。

作品 3

李佳蔚的作品 3 如图 28 所示。

图 28　李佳蔚的作品 3

作品 3 解析

作品 3 的 Banner 设计是为教学观摩新纪元培训学校课程做的宣传,该课程面向三年级的小朋友,整个画面十分活泼,又因为是英语课程,所以选用了各国小朋友的形象,增加画面的趣味性,也体现了课程的内容特征。比起方形小朋友可能会更喜欢圆形的图案,用各色的小球装点画面,抓住了用户的喜好。

作品 4

李佳蔚的作品 4 如图 29 所示。

图 29　李佳蔚的作品 4

作品 4 解析

作品 4 的海报是一个为会员单位设计的读书倡议,背景是很多书堆积的场景,摘抄了最近在读的书中的句子,版式做成书翻页的样子,倡导大家在繁忙的生活中也不要忘记读书。

作品 5

李佳蔚的作品 5 如图 30 所示。

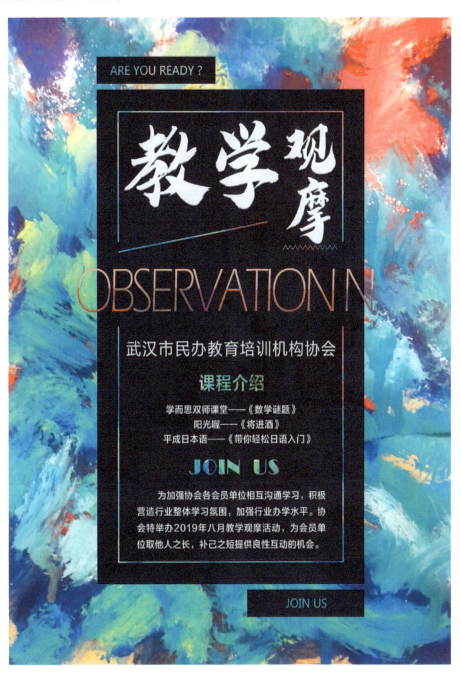

图 30　李佳蔚的作品 5

作品 5 解析

作品 5 的海报是为 2019 年 8 月的教学观摩设计的,八月的武汉还很热,选用蓝色给人的感觉更加凉爽,

后面的肌理是和同事一起制作的颜料肌理,采用了镂空跳底色的方法,增加了画面的节奏感,也突出了活动的重点信息。

作品 6

李佳蔚的作品 6 如图 31 所示。

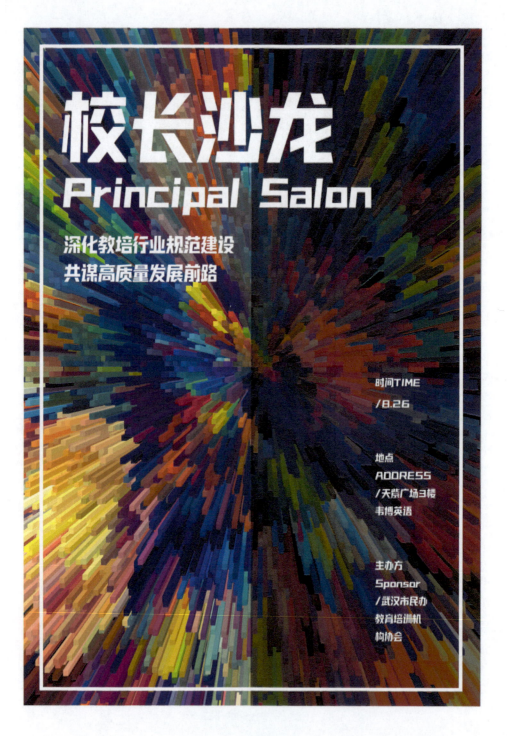

图 31　李佳蔚的作品 6

作品 6 解析

作品 6 是 2019 年 8 月校长沙龙的海报设计。标题是"深化教培行业规范建设,共谋高质量发展前路",在背景的制作上更突出了纵深感和爆炸效果,有种交流延展的感觉。背景的制作是前一天晚上刷抖音学到的 PS 技巧,有时利用好一些娱乐工具,也可以进行学习。画面一半亮,一半暗,表示还有没触及的盲区,需要继续探索。

作品 7

李佳蔚的作品 7 如图 32 所示。

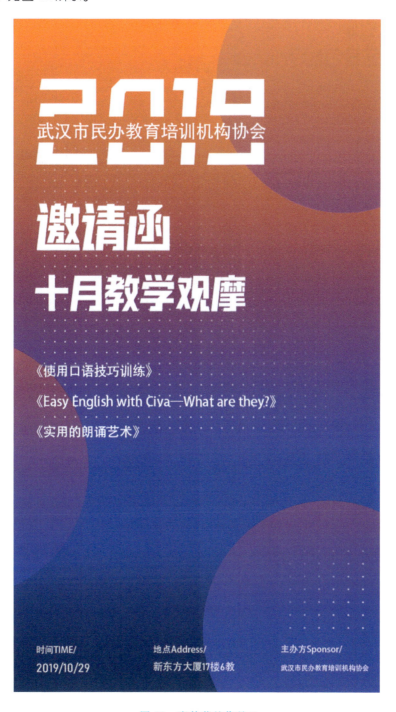

图 32　李佳蔚的作品 7

作品 7 解析

作品 7 是 2019 年 10 月教学观摩 H5 邀请函的封面设计。因为有重要的领导参加,所以邀请函设计得简约大气,使用了橙紫色的渐变,增加了背景的层次感,渐变在商业海报里很好用,可以很快丰富画面;对 "2019" 进行了拆分,将单位全称放在了 2019 里,很显眼但是没有抢标题的风头;中间采用了适当的留白,将时间等通知信息放在最底部。

作品 8

李佳蔚的作品 8 如图 33 所示。

图 33　李佳蔚的作品 8

续图 33

作品 8 解析

作品 8 是为 TESOL 证书考试的培训课程制作的宣传海报，这一系列海报重点介绍了 TESOL 证书和 TESOL 课程以及培训详情，主要目的是普及 TESOL 的相关知识。

作品 9

李佳蔚的作品 9 如图 34 所示。

图 34　李佳蔚的作品 9

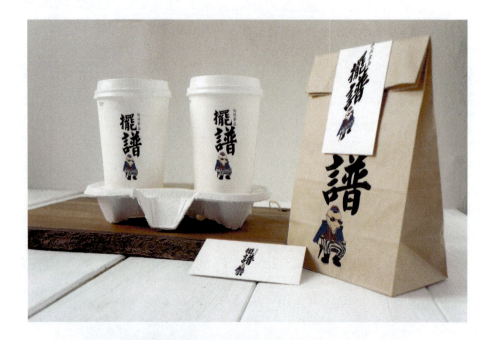
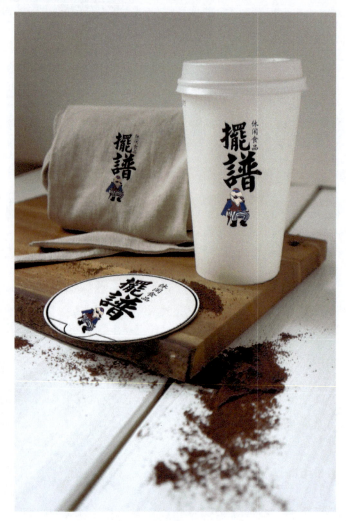

续图 34

作品 9 解析

作品 9 是为会员单位设计的零食品牌 LOGO,采用插画的形式,由于产品名字为"摆谱",所以插画采用了拽拽的人物形象,区别于市面上的零食风格。LOGO 设计完后可以放在样机上检查效果,样机可以让你的设计更容易通过哦!

7. 优秀实习生:党悦心

党悦心,视觉传达设计专业学生,2018 年 7 月 21 日—2018 年 10 月 30 日实习于合肥百武西贸易有限公司。

百武西是一个向 20 世纪 30 年代文艺致敬的生活品牌,立志于把东西交融的 30 年代文化融入产品中,是"文艺范儿"生活概念的坚守者,产品包括女装、男装、护肤、果茶、配饰,都围绕着文艺生活的主题。百武西是一群青年设计师的原创品牌,他们崇尚自然、简约、平衡的生活哲学。

日记 1　2018 年 7 月 21 日

今早气温很舒服,这样的天气心情也很美丽。第一次正式上班,对于我来说,昨晚激动得没怎么入睡,但是我还是很精神。万事开头难,第一天来公司,我不知道该做些什么,什么也插不上手,只是这里看看,那里逛逛。最后经理进来了,交代我培训的事情后就走了。培训我的是设计部门的同事,他在公司工作三年了,对公司的大小事务和八卦娱乐都了如指掌,是个可亲幽默的大哥哥。

实习初期是为期一周的培训,培训包括广告文案、网页设计、插画、产品市场调查、资料收集等方面的内容。因为我是新来的,所以做的工作就相对比较杂而多。可是,我一点也不害怕,因为我是抱着学习的态度来的,工作多一点没关系,会很充实的,师父他教会了我很多事情,工作中应该注意的事情,作为一名设计师应有的技能,软件的操作,设计思维等。

第一天没有接触工作内容,自我介绍后和同事们熟络了一下,同事们比我大不了多少,没代沟,大家没有特别严肃,整个公司的氛围让我非常喜欢。

日记 2　2018 年 7 月 28 日

一周的培训时间很快就过去了,培训老师对我很友好,知无不答,在学校所学的基础知识,因为没有实践的机会,所以在实战的时候真的很懵,很紧张。同事们总是不断地询问我需不需要帮助,让我受宠若惊,原以为实习的日子会比较枯燥,不过老实说第一周的实习还是比较轻松愉快的,嘿嘿!我已经迈出了第一步,在接下来的日子里我会继续努力的。生活并不简单,我们要勇往直前!再苦再累,我也要坚持下去,只要坚持着,总会有微笑的一天。

虽然第一周的实习没什么事情,比较轻松,但我心里并不放松,但依然会以积极乐观的态度,努力进取,以最大的热情融入实习生活中。

日记 3　2018 年 7 月 29 日

在这个公司正式上班的第一天,上手也不像传说的那样一点不懂,再说还有这位热心的师父,我相信我会很快适应这里的环境,还可以学到更多的知识。在实习中,我把精力主要集中于与广告有关的工具软件上,还接触了广告摄影,主要是商业摄影,虽然我没有上手,但是看同事的熟练操作,也太震撼了,想到之前在学校的摄影课程中,自己没用心准备,成品没有达到自己满意的效果,因此一直抱憾。

选模特、化妆、搭配服装每一步都很严谨,就连模特的动作和姿势都有模板,拍摄现场也没有很多人簇

拥着,大家都是各自做着自己的工作,时不时开开玩笑,就连紧张的模特都会放松很多。摄影后期中我也学到了许多没有学过的技术,快速出图——快、狠、准!在我不明白的时候,同事们都会一一解答,很暖心,并没有任何敷衍。

日记4　2018年8月1日

今天,我在工作中犯了十分严重的错误,制作的图标不符合要求。由于我是新手,制作图标的难度还比较大,我以前制图总是拖沓,能拖就拖,但花了一个上午去制作的东西,因为小小的错误而全部都需要重做,我觉得十分可惜,所以就把还有错误的图标交了上去,在复查的时候,师父发现了我的错误,把我狠狠地批评了一顿,我心里觉得很委屈,但还是认真地吸取了教训。

在工作中,应该精益求精,一丝不苟,有丝毫的差错都是不应该的,我也向师父和领导做了深刻的检讨。回家之后,我把今天的图标制作了好几次,把师父的教诲反复过脑。熟能生巧,制作起来十分困难的图标,制作几遍之后,居然变得十分熟练,而且还能变换不同的样式,在里面加入自己的构思与创意,让我觉得乐趣无穷。

日记5　2018年8月4日

经过十几天的实习,对自己岗位的运作流程也有了一些了解,我的专业是视觉传达设计专业,这两周一直在给我培训关于业务的理论知识,感觉又回到了在学校上课的时候。虽然我对业务还没有那么熟悉,也会有很多不懂的地方,但是我慢慢学会了如何去处理这些事情。只是,我的工作效率并没有明显提高,这对于整个团体的工作节奏来说,是非常不理想的状态。

在工作过程中我明白了主动的重要性,在你可以选择的时候,就要把主动权握在自己手中。有时候遇到棘手的问题,心里会特别憋屈,但是过会儿也就好了,我想只要积极学习、积极办事,做好自己分内事,不懂就问,多做少说就会有意想不到的收获,只有自己想不到,没有做不到。

日记6　2018年8月8日

第二周实习快结束了,来这里有一段时间了,虽然同事们都很友善,工作也轻松,对工作环境有了一定的了解,但真正在这里生活了,无论在工作上还是设计上都会觉得有些不适应,因为我从未接触过商业领域,对于很多商业标准懵懵懂懂,总是出现匪夷所思的错误。似乎与当初想象中的职场状态有些差距,我开始意识到这个问题的严重性,不能因为自己是实习生的身份而理所应当地犯错误,要严格要求自己的每一次设计,我相信我会适应职场生活。

日记7　2018年8月10日

在这家公司上班有一段时间了,说实话,我感觉我变化挺大的,不管是穿着还是言谈都感觉不再是以前的我了,也不知道我现在是否变得更加成熟了。我敢于坚持自己的意见,学会了如何与他人交流,学会了如何在前辈的指导下扩大自己的知识面,虽然比上学累,也不能像上学的时候那样迟到早退了。上班让我学到的东西太多了,感谢这家公司的所有人,是他们帮我甩脱了学生角色,让我不仅体验了社会千姿百态的生活,还收获了知识和友谊。

日记8　2018年8月15日

晚上,同事们带我一起聚餐,庆祝我上班,哈哈!席间,大家都互相调侃彼此,玩笑归玩笑,前辈们还是给了我很多建议,这是在学校学不到的。很感谢前辈们对我的包容和理解,在过去两周的工作里,我做事很

鲁莽、很粗心,前辈们也都看在眼里,一一指出。遇到挫折和困难,我也没有放弃,就算加班我也要把工作做完,要努力改掉自己在学校的拖延症,这是在工作,一个很小的失误都会造成不可估量的损失。很开心,部门的前辈们并没有我想象中的严厉、苛责,我这个未经世事的菜鸟也可以在他们的帮助下闯出自己的天地。

日记9　2018年8月18日

在前几天的工作里,主要的工作任务就是将秋冬的宣传海报制作出来。在匆忙的时间里,绷紧了自己的神经,两天时间完成了任务。但在完成之后的今天,活动组希望针对这次秋冬的海报,能够设计两版不同的风格,原因是作为企业的宣传,公司需要一个正式、简洁的实体店展示海报,但是还需要微信公众号的宣传海报。针对公众号的宣传海报,活动组希望能有一版风格比较轻松,更符合时尚视觉品味的海报。

因为对于商业元素不够敏感和了解,找不到消费者的痛点,初稿没有突破性的视觉效果,显得平淡无奇。这使我非常头疼,师父告诉我需要在平时多浏览优秀的商业海报,取其精华,弃其糟粕,为自己所用,才不会在关键时刻一筹莫展。幸好在同事的指导下,顺利完成了宣传海报,虽然没有从头到尾自己独立完成,但是我还是很有成就感的。

日记10　2018年8月20日

下午,公司安排我去做市场调查,很早我就知道,市场调查是个很苦很难的工作,但同时也认为做市场调查最锻炼人,是最能够提高自己能力的工作。做市场调查时,我和另外两个实习生,我们三人一组负责商场中同类品牌的调查。开始时比想象中的要难,但总体来说还是挺轻松。调查过程中也遇到了几位非常不配合的顾客,我们依然用微笑答复他们。调查完组长还请我们去吃下午茶,我最爱的奶茶,开心。这次市场调查让我学到了很多,如何待人,如何把握消费者的心理,在之后的设计工作中我也会尽力贴合他们的消费心理。同时我也体会了干每一行都是不容易的,不努力是哪个行业都干不了、干不好的。

日记11　2018年8月23日

工作了这么多天,和同事相处得都挺融洽的,公司的同事也都认识了,和他们相处得很开心,大家对我都挺照顾的,在工作和日常生活中给了我很多的帮助,太感动了。工作之余,我过得十分充实,比如和同事一起聚餐、聊天什么的,他们也会给予我很多的经验分享,对于还是新手的我,他们的经验十分珍贵。他们在生活上也十分照顾我,和他们在一起总是那么惬意。在这段时间中,和别人交流、了解别人的想法以及待人接物方面我都有很大的进步,让我知道在工作中有些事情是可以自己想通的。通过和大家的交流,使我不再盲目,冷静地思考了自己的未来,明白了自己的道路,自己的追求。

日记12　2018年8月27日

今天,师父没有教给我专业方面的技巧,而是教会了我许多做人的道理,拥有本领,并不仅仅是走入社会的关键,还有许多需要领悟的东西,开始实践、勇于去做、遇到挫折、发现问题、解决困难、获得成功等,这都是人生路上所必须经历的事情,经验可以口传心授,但是真正领悟经验却只能通过实践,实践出真谛,最终才能获得成功。

师傅担心我的专业知识不过关,谈完话我被师父带去看公司环境,通过师父的提问,让我感受到自己所学知识的欠缺、知识面的狭窄,看来我得不断加强自身的学习,今后要学的东西会更多。

日记13　2018年8月31日

来到公司,打开电脑,其实今天也没什么事,无非就是处理昨天剩下的图片,不过经理还给了我一个压

缩包,里面有100张图片,让我处理图片,效果是要反映印象派风格,说是锻炼我的PS技巧。好歹我也上了好多天班了,还好学校学的东西没全还给老师,可由于做得太快,导致局部没有处理好,被经理批评了,不过好在终于在下班前做完了,不然可得加班了。

日记14　2018年9月2日

每天按部就班的工作。除了学习岗位相关的业务知识,还加强了设计专业相关知识与自己岗位的结合,努力把专业知识应用到实际工作中。实习不像在学校,工作中遇到的很多问题都只能自己钻研,不过好在有很多资料可以查,大学里学习的专业知识能够帮上忙,也不枉大学的学习。不懂时就查查资料,也培养了自学能力,同时能了解许多专业相关的知识,一举多得。

日记15　2018年9月5日

今天被经理叫去和他进行面对面的交流,我担心我的专业知识不过关,在公司,我感受到浓厚的文化氛围和规范的操作流程,以及传播领域先进的技术手段。在与经理的交流中,我感到自己知识的欠缺,知识面的狭窄,交流中也让我感受到经理作为一个资深广告人的人格魅力,我认为广告并不是一个轻松的行业,其实广告是孤独且容易被遗忘的。商业化是一种趋势,以后的设计会越来越商业,现在学的,以后一定会用上的。

日记16　2018年9月7日

下午的时候,一位负责人检查了我们的淘宝旗舰店,她给我们提出了宝贵的意见,比如增加时尚元素、保持自己的风格等。然后她又开始给我们安排了新的任务:要我们协助他们部门,尝试着帮他们找一些加盟商,实际上是在锻炼我们的能力,给我们一次实战演练的机会。可惜我的口才欠佳,只能在旁边看着前辈实战,流利的语速和处事不惊的应变能力都是我所欠缺的。但是,现在我的口语表达还是比在学校时要流利得多,起码讲话不会怯场了,这就是我在实习中的进步。

日记17　2018年9月10日

星期一,我终于接到实习以来第一个真正的工作任务。虽然在这儿实习快两个月了,但是工作的内容无非是协助同事,帮帮忙,打打杂。大部分时间都是闲着的,师父今天终于分配给我一个工作任务,我充分利用了大学里面学习的专业知识,把任务圆满完成。师父说,通过他的观察,发现我态度积极,并且耐得住性子,已经初步通过了他的考验,所以分配给我一个工作任务——制作系列网页小图标,对我进行进一步的考验。这个看似简单的工作任务主要需要耐心和细心,一个小错误就会导致最终的失败。

今天还是教师节,没有时间回学校给老师们祝贺,便给有联系的老师们发了自己的祝福,也给部门师父买了一个小蛋糕,感谢师父这么多天以来的照顾!

日记18　2018年9月16日

今天做的东西比较多也很充实,早上开始就一直在做店铺的主图和详情页,初秋新的衣服要上架。师父给了我一个数量表格,整整50张图片,欲哭无泪。一上午只做了一半,没有达到预期,午间我没有像往常一样休息,继续工作,不然下午开会就得挨批评了。

因为设计部新来了一个员工,我的座位被换到了摄影部,自从换了新位子之后,离经理远了,我可以悄悄地在工作间隙吃一点零食了,其实还是在一个空间,但是摄影部与设计部隔了一条走道。直到下午三点左右,主图和详情页终于做完,熟能生巧,到最后我竟然总结出了自己的模板,算是提前完成任务了,开心。

日记 19　2018 年 9 月 24 日

中秋节没有放假，同事们就提议说晚上搞个聚会。虽然我来的时间不长，但是同事们说我必须参加，不许找借口不去。我想这是个很好的机会，让我更加了解这些对我这么好，这么照顾我的同事们。

这里的工作氛围让人感觉好轻松，每个人都好亲切。他们告诉我，除了经理是本地人，其他的工作人员都是来自五湖四海，本来就是背井离乡，所以大家在一起就应该互相理解，互相帮助。

日记 20　2018 年 9 月 27 日

这一周，我开始深入学习与自己岗位相关的业务知识，在同事的帮助下，我先从规范入手，就是熟悉当前视觉传达设计行业方面的规范，再就是学习各种工作相关的必备知识。经过前期实习后，我大概了解了整个工作程序。今天，我开始正式参与部分核心工作了，师父给我布置了一个任务——制作实体店促销宣传海报，可以选择我喜欢的风格制作，这样比较符合当下年轻人的审美，大学里面学习的专业知识能真正得到实际应用，我很高兴。这是他对我的一次考验，同时也给了我一次机会，因此我要尽力做好它。

日记 21　2018 年 9 月 30 日

九月的最后一天，工作过程中我总结出了一条体会：工作中要相信自己，如果做不到这一点，你就无法成为一个好的职员或者好的领导。一个相信自己的人，才会在走路时神采飞扬，让老板看到你有无穷的精力；一个相信自己的人，才会在待人接物时落落大方，这一切能增强老板培养你的信心，必要时才会委你以重任。你怎么对待别人，别人就会怎么对待你，在工作中，要待人如待己。在你困难的时候，你的善行会衍生出另一个善行。在别人遇到困境时，热情地伸出援手。在职场上，尽可能地做一个与人为善的好人，这样，当你在工作上不小心出现纰漏，或当你面临加薪、升职的关键时刻，会减少别人放冷箭的危险。

日记 22　2018 年 10 月 4 日

通过这段时间的了解，原来师父并不是一个看上去那样不起眼的人，听同事说了很多他厉害的事迹，如果能从他身上学到东西，对我这次实习和以后的职业发展一定有很大的帮助。

在职场上取胜的黄金定律之一便是要有责任心，凡事都要尽力而为，并且还要任劳任怨。在工作上，永远不要试图去敷衍自己的老板。有人曾经访问过许多在事业上功成名就的人，他们有一个共同的特点便是：在工作上投入的时间及精力，远远要比工作本身所要求的多。我相信我能做得更好。

日记 23　2018 年 10 月 6 日

今天，师父说让我和陪他一起去其他部门参观学习，让我带上笔和笔记本，他还跟我说："上次的那个任务完成得很漂亮，圆满达到了我的要求，我很满意。"他还表扬我设计的基础知识非常扎实，是他见过视觉传达专业学生中动手能力比较强的学生。当时我差一点儿兴奋得尖叫出来。几天的努力总算没有白费，没有什么比得到师父的认可更让我激动的了。

日记 24　2018 年 10 月 7 日

在实习期间，单位的工作人员都对我很好。在实际工作中，大学里面的专业知识还是不够用，很多需要在工作中继续学习，因此我在工作岗位上遇到了一些麻烦。同事们知道我遇到困难后，都积极主动地帮助我，告诉我他们总结出来的经验。因为他们的帮助，加快了我的工作进程。

想真正做成一件事情，需要有锲而不舍的精神。不管我们想在哪个领域做成一件事情，如果已经认准目标，那就一定要坚持不懈地做下去。罗马不是一天建成的，只要一天天用心去做，总有一天，量变会发生质变。

作品 1

党悦心的作品 1 如图 35 所示。

图 35　党悦心的作品 1

作品 1 解析

作品 1 是实体店宣传海报的设计,在色彩的搭配、图形和文字的处理都有所变化,增加了新颖的元素和时尚风格,比最初的设计更加大胆。平时多看优秀作品可以学到很多海报的设计风格,在制作的时候就可以融入自己独特的思路。有时候要多尝试新的表现方法,寻求变化。

作品 2

党悦心的作品 2 如图 36 所示。

图 36　党悦心的作品 2

续图 36

续图 36

作品 2 解析

作品 2 是电商宣传的海报设计，根据模特的不同造型和穿搭，制作节日和季节性电商宣传页，避免具有强烈视觉冲击的色彩和图形，简单朴素的文字排版使消费者看着更舒服。

作品 3

党悦心的作品 3 如图 37 所示。

图 37　党悦心的作品 3

续图 37

作品 3 解析

作品 3 是用于微信公众号图的宣传海报设计,我负责制图,同事负责排版,主要针对"双十一"购物节的宣传。

作品 4

党悦心的作品 4 如图 38 所示。

图 38　党悦心的作品 4

作品 4 解析

作品 4 是一组图标设计,从构思到成稿花费了一个星期,采用卡通插画形式,符合大众审美,颜色避免了视觉冲击色,色调舒适简约。

作品 5

党悦心的作品 5 如图 39 所示。

图 39 党悦心的作品 5

作品 5 解析

作品 5 是一组公司员工的形象设计,卡通风格的形象设计,十分可爱有趣。

作品6

党悦心的作品6如图40所示。

图40 党悦心的作品6

作品6解析

作品6是公司平面化概念图,采用扁平化设计,将公司的理念图形化,简洁易懂,由我和另外两个实习生一起负责,我主要负责插画部分的设计。

8. 优秀实习生:唐龙

唐龙,视觉传达设计专业学生,2017年7月—2017年9月实习于一线设计有限公司。

一线设计起源于中国传媒大学广告学院,更加注重设计过程中策划与理念的创新。依靠新闻、传播和广告等多学科交叉的学术优势,从不单纯以形式出发,而是反复头脑风暴对方案进行多次创意、思考,与客户统一战线,以产品能吸引目标受众作为最终目的进行设计。

日记1　2017年7月5日

我实习的地方是一线设计,是一家独立工作室,位于东五环,非常远,我暂住朋友家。第一天上班,见到之前微信与我交流的负责人,比我大不了几岁,这是由一群中国传媒大学毕业生开设的工作室,交流起来没有什么障碍,我喊他炸叔。

第一天他们没给我安排任务,先给我看了下他们近期的项目和主要设计方向,我大概了解主要是做视觉设计这一块,有画册、VI等项目。看他们做的东西,我心里挺犹豫自己能不能胜任这一块,炸叔好像知道我在想什么,他告诉我,开始都会紧张,没有人一开始做的东西就是成熟的,学校那套是自己的,做商业就有一套做商业的设计思维。然后他给我看了公司的工作流程:项目咨询—项目报价—项目签约—项目启动—设计方案—讨论方案—方案细化—方案实施—项目结束。一整套详细流程,每个人负责好自己的环节就可以。

第一天主要是熟悉工作环境,这里不是大公司,但是,工作的严谨程度丝毫不逊色于大公司,工作氛围

却没有大公司那么紧张。

日记 2　2017 年 7 月 6 日

炸叔让我配合负责平面的设计师,最近有一个 VI 的视觉系统设计,我很感兴趣,VI 这东西包含了很多很多方面,有包装、海报、LOGO、摄影,这些都是我很擅长的。平面设计师我就叫他 A 哥吧。A 哥给我看了这个项目的公司介绍和产品要求,是改良一个 VI,在原有基础上改版,他要我先去搜集相关资料,就跟学校老师要我们去搜集资料一样的,先去了解行情。但毕竟是商业设计,与我们平时课程学习还是有很多不同,要考虑成本,考虑不同受众人群的接受程度,老板喜欢看起来高大上的东西,但是客户又觉得"有逼格"的东西,在他们看来就是忽悠人的。A 哥告诉我一个道理,也是我很赞同的道理:除非自己当老板,否则只能迎合老板的口味。也许这正是我选择设计工作室而不去大公司实习的一个理由吧,去大公司是去给别人当螺丝钉的,要你做什么就做什么,没有意思。跟这些有态度的人一起学习设计,也许能让我学到更多吧。

日记 3　2017 年 7 月 9 日

我以为自己熟悉 Adobe 的一系列软件,但是发现我太天真了,看着其他同事操作软件,感觉我跟他们用的不是一个软件,他们告诉我这都是长期做事培训出来的,很多东西学校是教不了的,尤其对于我们专业来说,学校只能开阔眼界,但是手上的活,还是得实践才能得到训练,老板要的是能给公司带来效益的人。不过作为实习生,我还有时间去跟着其他同事学习,我得重新学一遍软件啦。

日记 4　2017 年 7 月 10 日

今天的任务是搜集各种资料,做好前期的工作,我发现上学期间所了解的数据分析和搜集素材的网站真的只是入门级别的,同事们给了我一些网址让我去看,果然是小巫见大巫,同样是计算机,同样是互联网,真的差距挺大。整理资料也很重要,否则资料堆成山,找都不好找。

日记 5　2017 年 7 月 12 日

今天来公司后超开心,老板说,今天晚上大家一起聚餐,给我庆祝一下!哇,在完成今天的资料搜集工作后真的很激动啊,从来没有谁特地为了我聚餐。做不好就会被批评,所以我还是蛮认真地完成了今天分配的任务。晚上跟工作室的同事一起去了牛街的一家火锅店,真的是超级棒的一家店,太好吃啦!很有意思啊!

日记 6　2017 年 7 月 15 日

周末休息一天,A 哥说带我逛逛附近比较有意思的地方,他带我去了一个叫草场地的地方。很荒芜,我们来的时候我以为来错了地方,他告诉我,这里有一家叫三影堂的画廊,主要是摄影类的。我还是第一次听说和见到摄影类的画廊,真的非常漂亮,像与世隔绝一样。他告诉我周围的小村子和厂房,有两种人,一种是当地居民,另一种就是我们这样的设计师或艺术家。这边就是艺术家聚集地,因为租金便宜,离 798 艺术区也不算太远,也有很多是以前 798 艺术区的艺术家在这边住。我真的很震撼,一直以为设计师就该在高楼大厦、写字楼里面,艺术家就该在一个很有艺术气息的地方,真的是开了眼界。

日记 7　2017 年 7 月 16 日

今天开始画之前 VI 设计的草图,炸叔让我们每个人准备 5 份草稿先自己设计,要我们对自己设计的东西有一个设计思路。我发现没有人提笔就画,而是去翻看自己之前搜集的素材。我把元素写在一张大白纸上,然后通过这几个词去延伸其他关键词,然后再去确定元素。一天出 5 张草稿真的是挺难,我发现我是一

天只做 5 张，其他人则是几十张里面挑 5 张。没有谁要求你画多少，我为什么只给自己定 5 张的目标？得好好努力。

日记 8　2017 年 7 月 18 日

今天早上 10 点开会，大家一起看草稿，我们把所有草稿平摊在桌上，没有标明哪张是谁的，但是自己心里都很清楚。炸叔并没有一张张点评，只是挑了几张贴在白板上，问我们：这几张你们能看得出来想表达的含义吗？你是顾客你会喜欢哪一个 LOGO？他给我们留下几个问题后，就让我们自己讨论，炸叔这样做，让我们自己去思考，没有批评谁，也没有说谁做得好，让我们自己换位思考，从商业、从客户角度思考问题，让我学到很多。

日记 9　2017 年 7 月 20 日

昨天晚上熬夜做 LOGO，做到凌晨 2 点，可能因为这几天白天的打击，晚上不得不加班加点熬夜去做我的方案，真的很难受，这跟学校完成作业不一样，如果我不能保质保量地完成工作，是会被扣工资的。白天给大家看了，全被 Pass 了，也还是收到了鼓励，但是并没有实质性的结果，我只能跟着其他人一块完成已经选好的 LOGO 设计方向。也很正常，毕竟我还是实习生嘛。

日记 10　2017 年 7 月 21 日

VI 设计还是从 LOGO 下手，但是组长要我先去搜集素材，跟品牌相关的其他品牌的 VI 设计，要我找好元素，等 LOGO 定稿后可以直接使用，我也就只能乖乖去找素材咯。今天很忙，不多说了。

日记 11　2017 年 7 月 24 日

前几天的工作量真的很大，还好 VI 设计工作还算顺利，LOGO 方面还在跟甲方商榷，这部分我的前期工作已经算完成了，素材太多，对于我这种不太会整理的人，整理素材上还是花了一部分时间，隔壁工作台一直在热烈地争论 LOGO 的意见，工作起来，大家真的都很认真，气氛很紧张哎。

日记 12　2017 年 7 月 25 日

今天来了还没坐稳就被通知开会，9 点大家聚集在会议室，看来今天是讨论 LOGO 定稿的问题了，但是氛围却没有我想象中那样紧张，大家还是很随意的，虽说这次开会没有我什么事，但是我可以观察设计的讨论过程，也可以学到不少，该怎么去表达自己的设计，怎么去评论别人的作品，真的跟在学校接触的不同。

日记 13　2017 年 7 月 27 日

定稿也不是一会儿的事，这几天我的任务量不多，完成后我也不敢打扰其他人，默默在他们背后看看他们做的东西，能学多少就多少，工作经验很重要！又被拉去看演出噢，每次来北京，最喜欢的就是鼓楼东大街了，白天是属于游客的，晚上是属于我们的，北京的地下音乐就是从鼓楼东大街起步的，我很喜欢在这边看演出，没有想到工作室这些同事也喜欢这样的生活，很意外。

日记 14　2017 年 7 月 30 日

今天就不记录工作上的事了，写一写生活上的，晚上跟几位同事出去喝酒咯。这帮在北京追梦的年轻人，每个人年龄都不大，但是人生经历真的是截然不同的，跟他们聊天真的认识到很多不一样的人生，和那些从小只知道考学、找工作的人完全不同，我很幸运能进入这个行业，认识了这么多有趣的人和灵魂。

日记 15　2017 年 8 月 1 日

最近北京的天气变化无常，一会儿狂风暴雨，一会儿大晴天。但是大家丝毫不受天气影响。这次 VI 设

计,炸叔安排我跟着别人做助手,可能因为考虑到利益关系,不敢让我一个实习生做太多事吧。VI设计真的是超级忙,所有环节都在同时进行。

下午得到一个消息,要准备麦当劳的薯条活动,这是我第一次做设计,还要去现场参与布置,比较兴奋吧。

日记16　2017年8月2日

接到的工作是为大薯条促销做设计,消费一份大薯条可以免费再换取一份,当然我们不负责换薯条哦。这是一个线下门面活动,8月15日到18日在一个户外泳池举行,但是,炸叔给我的活是设计这个活动的周边产品,小扇子什么的。我也只能认了,就去搜集该店的产品元素,虽说是个周边产品设计,但是从设计到生产的全部环节,都是我独立完成的,不错。

日记17　2017年8月4日

因为是一个关于薯条的活动,我就直接采用了薯条的形状去设计这个小扇子,找了很多薯条的图,用Ai抠形状,自己填色,选出来很多版本筛选,一个扇子的设计就出来了。然后我还要去设计几张宣传海报,尝试做做吧。有时候就得通过这种来之不易的机会挑战自己。

日记18　2017年8月7日

再过几天这个活动的设计就要正式上线,我发现这个海报做出来也不是那么容易,炸叔说我的设计学生气太重。甲方是最后的决定方,甲方不喜欢,设计再好也没用,真的挺难搞啊。尽管内心一万个不愿意,还是忍住耐心听要求,真是锻炼耐心。

日记19　2017年8月12日

炸叔安排我跟另一个负责人去处理活动当天的现场布置。要我在网上买好现场活动道具,除了店铺给我们赞助的产品,还需要一些备用产品。过几天就得去通宵布置现场,这估计就是我参与的第一次大型活动吧!赶紧上网购买胶带、剪刀、束带这些杂货,反正单位报销。

日记20　2017年8月14日

到了活动准备的前一天晚上,跟麦当劳的工作人员一起在夜幕降临时刻开始布置现场。我拿着对讲机,处理各种杂事。可能他们也不敢让我做其他的吧。晚上根本看不清谁是谁,不同分工的工作人员佩戴不同颜色的荧光神章,广场也只给我们点亮了几盏灯,挺艰难的,东西放置经常出问题,忙活到4点多才收工,趴在麦当劳店里面吃了点免费食物,等着白天的到来。

日记21　2017年8月15日

早上,太阳升起以后,确认所有工作完成,收拾杂货,剩下的海报暂时不处理,还得收场,把备用的东西收拾好,轮班回去休息。得有人值班,组长看我太累,要我先回去了,那我就等着晚上的现场照片咯,我的任务算是完成了,虽说我也好想参加这个活动,不过当幕后工作人员,能看见顾客玩得开心,也觉得很有成就感。

日记22　2017年8月18日

休息了几天后又接到另一家公司的设计方案:"暧昧20周年",要设计品牌和展厅,是秋冬系列的,关于电暖气的主题设计。依旧先是搜集信息,做PPT。通过一个词去联想所有可能的词或句子,真的非常烧脑!

日记23　2017年8月19日

北京的天气,让人太难受,开空调把自己弄得重感冒,也不知道吃坏了什么东西,上吐下泻的,早上发了

做好的PPT给组长,组长让我休息一天。当然我猜组长应该不会怎么重视我的PPT,去附近找了家药房买点药,就回去了。不过话说北京物价是真的贵,买点药都100多块,赶紧回去吃了躺着。

日记24　2017年8月21日

休息好去了工作室,发现整个工作室一团乱,大家急急忙忙地拿着一摞稿件跑来跑去。一进去就被拉着去我座位上坐着,放了一本艾美特历年来的活动策划,还有图,要我一小时内全部阅读完。看那几十页的东西,头都是大的。组长跟我说,今早客户过来要我们这两天把策划方案拿给他们董事会通过,要我负责产品海报。然后他把素材全部发到我邮箱,要我赶紧做几个样板,我就赶紧上网找素材,开始排版。晚上加班到8点多!下班时,炸叔喊了句:今晚消夜,我请客!大家一下都"嗨"了。

日记25　2017年8月23日

交策划这天,大家在桌上把设计稿叠了一大摞,组长一本本翻看,每个人的都给点评了下,翻到我的时候,给我指出了一堆问题,谈到了很多,虽说在大家面前听这些有点不舒服,但是组长语气很温和,提到的点也是很准确的。然后要我们下午两点半前把策划再给他看,三点客户要看,我们中午饭都没吃,在赶任务。还好下午四点钟,组长在微信群里说,客户通过了,大家才松了口气。今天提前下班出去找朋友玩咯。

日记26　2017年8月24日

今天上班,入手一份策划,按照策划去做东西,上面写有甲方要求:素雅、简朴、采用高端灰色调表现产品特点等。我脑海中瞬间想到淘宝上那种电子产品的海报。但是这个甲方毕竟也是一家存在这么久的大公司,不会审美那么奇葩吧。我去问炸叔,炸叔说这个可以自由发挥,对方让我们自己设计,他们不是第一次跟我们合作了。我先去寻找了一些不错的背景图,找了一些产品,开始画草图,选定位置,一张张背景去试,忙活了大半天,把大方向确定了。

日记27　2017年8月25日

今天休息,约了几个朋友去奥体玩,带了相机和胶卷,最近迷恋胶卷机。这里不得不吐槽北京地铁,虽说在北京待了很久,但是要去奥体,得转3条线!大家为了节约时间,只能选择地铁,到了奥体,给我的第一感觉:这好像不是国内。没见过这么大的公园,很多跑步的人,有小孩在草地上野炊,环境特别棒,在北京这雾霾严重的城市,居然有这样一片世外桃源,也有挺多拍婚纱照的人。激起了我拍照的欲望咯!

晚上炸叔开车来接我们去工体见见夜场。

日记28　2017年8月30日

过去了一段时间,今天我想记录下,我们受邀去参加某公司20周年的秋冬新品发布会现场,我们全部去深圳玩了两天,超级开心,当然报销啦!发布会是在深圳大梅沙酒店举行的,除了我们平面设计部门的设计会展出,现场还有一个大型装置也是我们工作室做的,去现场还看到我设计的海报被放大很多倍打印出来挂在会场,很激动啊。第一次见自己做的东西被展现在大家面前,感觉得到了认可,那个作品叫风之长廊,真的很漂亮啊!周围还有海风的声音,都有点想转行呢。

日记29　2017年9月3日

要是有通行证,我们都准备顺便去香港走一圈了,可以购买点东西回去。明天早上坐飞机回北京,今天大家就出去溜达了,虽说深圳没啥玩的,但是可以逛的地方挺多啊!去了海岸城,各种吃吃喝喝,估计咱们能干的也就这了。因为离酒店有点远,下午就回去了,深圳的海边着实没什么意思,只能吹吹风,喝点小酒。我好喜欢这种在工作之余,能顺便享受时光。实习时间即将结束,跟大家在这种环境下聊开了,他们对

我的印象其实是不错的，就是觉得我有点怕累。真想这个时间，可以再久一点。

日记30　2017年9月4日

记录实习最后一天，这里偷偷推荐下中国传媒大学，哈哈，这帮中传研究生真的很棒啊。虽说包括我这个实习生在内，也就十多个人，但是氛围真的很融洽。一线设计工作室，它不像是一个工作室，不像那种每个人被蓝色挡板隔开，一人一个座位的写字楼里面的工作室，这里的环境特别舒适，像一个私人美术馆的休息区一样，大家都是有福同享、有事一起扛的好朋友，很有人情味的一间工作室。这家工作室正在飞快进步发展，大家都在一起进步，互相学习优点，发展自己的优势，真的是一间很棒的工作室。等我毕业后，我还是愿意回到这个地方，跟他们一块继续努力。

作品1

唐龙的作品1如图41所示。

图41　唐龙的作品1

作品1解析

作品1是麦当劳产品促销活动的海报设计。海报不是我独立完成的，我只负责了文字排版，但是第一次排版商业海报，字体与颜色都修改了很多次。

作品 2

唐龙的作品 2 如图 42 所示。

图 42　唐龙的作品 2

作品 2 解析

作品 2 是公司与 OPPO 长期合作的设计成果，这个工作差不多花了大半个月的时间，我负责倒计时 H5 界面的设计，挑选各种游戏中的元素来突出设计感。反复斟酌，做了很多版式，最终选择了这一版。

作品 3

唐龙的作品 3 如图 43 所示。

图 43　唐龙的作品 3

续图 43

作品 3 解析

作品 3 是艾美特 20 周年冬季产品的宣传海报,主题是"空气伴侣",在设计上延续 2017 年上半年的风格,来稳固"艾美特＝空气伴侣"的形象,画面也由一封白色告白信构成,里面装的是阳光与花,来表达对家人的温暖告白。

作品 4

唐龙的作品 4 如图 44 所示。

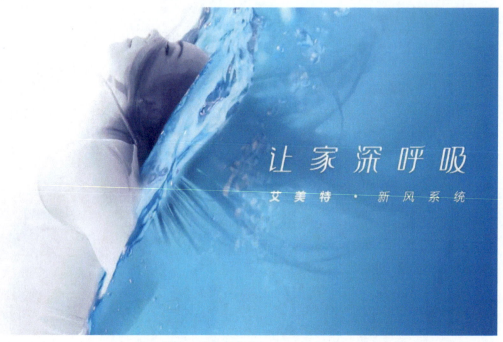

图 44　唐龙的作品 4

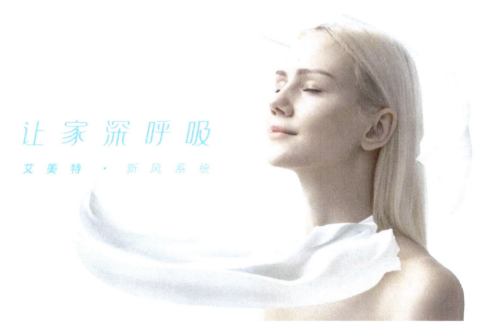

续图 44

作品 4 解析

作品 4 是艾美特新风系统的平面设计,主题是"让家深呼吸",主画面我沿用了以前的人像为主体,突出画面的简洁、舒适。

作品 5

唐龙的作品 5 如图 45 所示。

图 45　唐龙的作品 5

作品 5 解析

作品 5 是关于艾美特 20 周年活动的 LOGO 初稿和新品发布会的海报设计。

9. 优秀实习生：普扬

普扬，视觉传达设计专业学生，2019 年 9 月—2019 年 11 月实习于金山软件有限公司。

金山软件有限公司创立于 1988 年，是全球领先的办公软件和服务提供商，旗下著名产品包括 WPS 系列办公软件、金山词霸、WPS 邮件等。目前，全球范围内已经有超过 6.6 亿用户在 Windows、Linux、Android、iOS 等众多主流操作平台上使用金山办公软件进行日常学习和工作。

日记 1　2019 年 9 月 2 日

暑假在学校的工作室实习了两个月，8 月还剩十几天，工作室任务结束。简历和作品集疯狂地往外投，身边的同学大多都定了去向，说实话我很急。觉得自己开始得太晚，怕没有好岗位了。

在得到入职通知的前一秒，我的天一直是黑的。走在路上想的是简历是否完善，吃饭时想的是面试时自己的穿着，做完笔试之后的每一秒都像一个世纪，等待、失落、绝望，循环无数次后，终于重见天光，金山的实习 Offer 来了。

昨夜我睡得很晚，紧张。翻来覆去想的是实习的未知。工作内容是什么？同事和上司又会是什么样？加班吗？打卡吗？公司楼下有好吃的吗？厕所是马桶还是蹲坑？都能在我脑海上演一部电影了。

很早到公司，很兴奋。公司规模不小，环境很舒适。办理完入职后我来到实习导师面前，她是我之前心里设定的大 Boss 角色，面试时被她的很多问题吓得不轻，微笑着提问可我却感觉到她的不屑。我觉得她简直是女魔头，真的不是我心理素质不行。可今天她为我讲解工作要求和设计规范时又很温柔体贴，我简直疯了。

感觉到了新世界，从学校到公司不仅环境上有了很大转变，更感受到社会的无边无际。第一天就加班到晚上 9 点。我在学校的设计技能和效率，到了这里简直是"战五渣"啊，不过没关系，万事开头难，加油，普扬！

日记 2　2019 年 9 月 10 日

教师节突然觉得有点想念学校和老师。实习近一周，还没有彻底习惯新的环境，但基本工作都可以完成了。

和学长学姐说的一样,上学比上班轻松许多,更何况工作还是做设计呢。公司距离学校太远,虽然9点上班,但是每天早起一个多小时赶公交也真的很累人。于是我买了一辆电动车,这样通勤就没那么多烦恼了。

日记3　2019年9月20日

加班,一直加班。在学校晚上10点回寝室都不觉得累,可在公司下班之后多待一秒钟都觉得自己委屈。

之前就听过太多关于工作和上学差异的描述,对"苦""累"两个字已经听到麻木,"甲方""加班""五彩斑斓的黑""我还是觉得第一稿最好"更是能够想象。可是当自己真正坐在工位,那种真切的酸楚才涌上心头。

我不是不习惯加班,也并不觉得自己不应该加班。任务没完成,需求有调整,这都是自己应当加班的理由,只能怪自己的能力还不够强。公司让我做的都是会投入市场使用带来收益的设计,如此看重我,还有什么理由不严格要求自己呢?

日记4　2019年9月30日

今天有三位实习生离职,所有任务如山倒地压到我头上。感觉实习生涯像一部狗血剧,虽然我没有经历所谓的职场钩心斗角,但是什么风水轮流转、被留到最晚、被领导谈话,这些固定套路都是有的。我现在还沉浸在"还是第一版最好"这句话的伤痛之中。

由于明天就是国庆节,公司要在长假来临之前完成很多备案工作,恰好在这个关键点,只剩下我一个实习生,我和负责人恨不得抱在一起哭泣。大量的运营图,版本更新的UI设计稿,在这种紧张的节点,产品和运营领导们也并没放松对质量的要求,于是,无尽的加班又开始了。虽然真的很疲惫甚至有些反感,可是每当完成一个任务之后,心里都有一种兴奋和快感。这让我感受到之前没有预料的满足。好在前几天不停奋斗,今天只剩一些收尾工作了。实习一个月了,对自己的公司和工作很满意。

日记5　2019年10月8日

收假第一天,又无奈又兴奋。节后综合征不只我这个实习生有,早上9点准时到岗,放眼四周,同事们都无精打采,甚至工位都没有坐满,哈哈哈哈哈哈。无奈是因为又要开始重新适应工作了,兴奋是因为今天有一位新实习生入职,终于有新的"战友"陪我熬夜加班了,怎么能不开心呢?(苦笑)

负责人今天去广州出差,新来的实习生由我来接待。看着他瞪着大眼睛问我:"这里是UI组吗?"我仿佛看到了第一天入职的自己,瞬时有一种亲切感。带他认识了开发组的同事们,回到工位和他热火朝天地聊了起来。今后的工作生活应该会很有趣吧。

日记6　2019年10月10日

和新来的实习生很有共同话题,他的实力超出我的预料。他是华农广告专业的,之前没有学过美术和设计,因为感兴趣选择了做UI,于是自学了ICON、界面设计的知识。上一家实习公司是爱奇艺,我知道后大吃一惊,感觉自己技不如人。

他叫梁力立,像一个女生的名字,每次叫他的名字别人都会回头看,以为是位美女,哈哈哈哈哈哈。我和他一样喜欢设计,喜欢摄影,喜欢健身。他擅长一些我不熟悉的软件,我擅长一些他不熟练的美工,刚好互补,我认为这是很难得的机会,多了一个"益友",我们的负责人则是一位"良师",我真的又开始爱上工作了,自己的进步速度是肉眼可见的。

日记 7　2019 年 10 月 11 日

来新人以后,实习生活开始变得丰富,之前的"设计稿产出机器人"生活结束了。力立是第二次实习,他说金山的 UI 设计风格偏向严肃简约,不同于他在爱奇艺负责的项目,在设计的时候他比我得心应手,再加上他经验丰富,更是"玩转"工作。

我很羡慕他,也有一些崇拜,他不是学视觉传达的,但是他做的东西都比较接近成品,最终改动基本都很小,让我感觉他才是真正做好就业准备的人。从他身上我看到自己的稚嫩,但并不代表我会沮丧,因为我一直都清楚地知道自己的优点和不足。

UI 设计师确实门槛不高,而且薪资不低,所以越来越多的人会通过自学或者参加培训班跻身这个行业,而我能做的,只有发挥自己的美术特长,不断加油!

日记 8　2019 年 10 月 14 日

即便不再挤公交,骑电动车也不能满足我追求平静上班的心愿。早上醒过来发现天色还是很暗,便猜到是下雨了。偏偏今天起晚了 10 分钟,还未穿上雨衣,已经感受到冰冷,武汉的寒冷是公认的"魔法攻击",穿透肉体,直接刺骨。

冰雨中飙车的滋味我是不想体会的,但为了工作,咬紧牙关冲吧。这时候就总会感叹,自己怎么这么惨,每晚熬夜加班,早晨还要做穿梭于城市中的"雨燕"。

到公司又接到一个很紧急的任务,脱下外套甩甩头发就开始埋头苦干。也许是老天刻意要在这天考验我,又是插画又是动效,做了很久都没完成,加班一个多小时,以为可以交差了,给运营负责人验收的时候,他却说出了点状况,需要调整。好吧,反正下雨,我就再战斗一会儿。

可万万想不到最终的结果是,开发的同事无法实现一些技术,这个稿子就这么"凉"了。耗费了一天的精力和时间,结果一句"做不了"就把我的努力否定了。其实心里是在骂脏话,回去的路上,雨还在下。

日记 9　2019 年 10 月 16 日

我们两个实习生把任务分摊之后,轻松了很多。午饭后和力立一起喝了咖啡,他问我为什么没有在忙秋招,告诉他我的去向之后他表示很羡慕,听完他秋招的事觉得确实不比考研容易。投实习简历时的等待与期待,做笔试时的压力与脑力的消耗,都快让人走火入魔了,每天面对家人也只谈实习,没别的话题想说。更不必说校招需要投入多少精力和时间,一轮一轮的竞争,一次一次的笔试,一夜一夜的等待和无数次的失败又重燃信心。年轻的我们才刚上路,一切付出只为了梦想。

日记 10　2019 年 10 月 18 日

到工位上,看到放着一杯咖啡,愣了一秒,上面贴着字条——"不好意思,上次的图做了那么久却没能上线"。我笑了,觉得很暖心,虽然只是一杯咖啡,但感受到了来自同事的尊重和体贴。

一个公司的氛围真的很重要,金山也许不如其他公司一样充满了"激情干劲",也没有动不动就有集体活动,但很多时候我却能拥有一种归属感。

日记 11　2019 年 10 月 21 日

因为学校有事,向公司请了假,处理完事情之后没有什么安排,吃过午饭后居然觉得有点游手好闲,于是一个人骑着车到了东湖边,天气不是很好,朦胧的感觉,工作日的下午湖边人也不是很多,就一直往前骑

行,思考整理着自己的情绪,想了家,想了毕设,想了社团,想了毕业的学姐,想了自己的将来,最后居然还想了工作。我开始觉得其实坐在靠窗的位置上班,欣赏着窗外的风景也并没有那么糟糕。不过难得错开了周末,让自己放空一下,也是一件很惬意的事。

我喜欢咖啡,走进很久没去的"宇宙野兔"咖啡店,店子不大但装修精致,只有老板一个人冲调咖啡,静静地坐在吧台闻着咖啡的味道,困意袭来,我该休息一下了。

日记 12　2019 年 10 月 22 日

今天对于金山来说是个值得庆祝的日子,PC 版 WPS 的日用户活跃量超过 5000 万,这是一件让人兴奋的事情,负责人告诉我上周做的运营图有很高的点赞率和转化率,也算是做出了贡献。第一次感受到真实而有分量的成就感,我很欣慰。

我仿佛已经是一个金山人,没有人给我洗脑,也不是因为没有烦恼。我怨过同事,烦过加班,但是这无法抵消同事之间的配合以及公司氛围的和谐带来的充实。下午茶时间所有 WPS 部门的员工都聚集到一起,享用了一次奢侈的美食自助,大家各自分了一块定制蛋糕,讨论和夸赞着同事的工作,我感觉这里的人情味也并不亚于大学。每个人都像是意气风发的青年,庆贺着共同取得的成就。下个月公司也正式上市了,希望将来公司会更好吧。

日记 13　2019 年 10 月 23 日

今天又有一位运营同事要离职了,合作了一个多月,他是一个很懂得沟通和理性的人,审美水平也不错,每天一套 GUCCI 装扮不重样也着实让我羡慕。他的规划是出国深造,打算离职准备雅思考试,于是中午有一个送别会,恰好新的实习生们来了,所以就成了辞旧迎新会。

下午,准备离职的同事一直在忙着和三位新来的实习生交接工作,没到下班点他就先走了,让我多关照新来的女生。虽然我们合作时间不久,但有一种老战友离开的不舍。

每个人都有自己向往的生活。运营的同事想出国深造,力立想就业赚钱后移民国外,而我虽然未来三年的道路已定,但我对自己的将来还没有一个很明确的规划,这也是困扰自己很多年的问题,我知道我想要的生活是什么样的,可我是真的向往,还是只是单纯地猜测这种生活会让我快乐呢?

日记 14　2019 年 10 月 24 日

今天是个好日子,这是对力立而言。自从他进公司以来,隔三岔五都会消失一会儿,"秋招"的忙碌一点都不亚于"秋收",当然农民们能收获丰硕的果实,可学生们未必都能如愿。

力立不是设计相关专业的学生,因此投的很多简历都被直接刷掉了。虽然他能力确实很好,可是在"就业沙场"里,就是这么的真实。

不过"金子总会发光",今天力立接到一个电话,回来之后不只是活蹦乱跳,还满脸通红的,看到他的表情就知道有好事发生。果不其然,他笑容满面地向我和负责人透露他拿到 Offer 的好消息。我们好奇地问是哪个公司,原来是百度。他激动得嗓门都变大了,像是中了彩票。我们也发自内心地恭喜他,因为看着他每天忙碌地接电话,跑面试,工作之余调整自己的简历和作品集,吃饭的时候总和我诉苦自己的专业不对口,终于得到好结果,我觉得老天是公平的,这样说感觉很迷信,是他的努力造就了他的成功,真的恭喜他拥有了一个不错的未来。

日记 15　2019 年 10 月 25 日

今年的秋天好像来得很晚,或者说秋老虎是一波接一波,昼夜温差挺大,每天出门不知道怎么穿才不会路上流鼻涕,在公司流汗。

力立看起来和昨天的喜悦状态完全相反,直勾勾地盯着电脑,也没见他在打字或是浏览什么重要的网页,我拍拍他也没什么反应。中午吃饭时间,他终于压不住了,原来他在苦恼自己会因为体测不达标拿不到毕业证,就不能和百度签约。于是他开始了新一轮的忧郁,开始"负能量"输出,我们不惜停下手上的工作来开导他,他委屈地点点头感谢了我们,然后戴上耳机目不转睛地盯着屏幕继续工作了。我们又心疼又想笑,哎,人真是难搞的生物哦。

作品 1

普扬的作品 1 如图 46 所示。

图 46　普扬的作品 1

作品 1 解析

作品 1 是 WPS 画报-三方小说阅读界面的设计。整个界面由我负责,设计了版式,ICON 样式,以及底部插画的绘制,整个界面简约大气,符合产品规范,得到了开发和设计同事的认可,是一个完成得比较高效的任务。

作品 2

普扬的作品 2 如图 47 所示。

图 47 普扬的作品 2

续图 47

实习成果展示　第四章

续图 47

续图 47

续图 47

作品2解析

作品2是一系列WPS画报-插画设计。根据主题绘制的插画,用作屏保,搭配一些控件。有网络投票内容、会员推广以及稻壳办公文件模板推广的插画。

每一张插画的要求和标准都大同小异,负责人对我的期待是希望有多种不一样的画风,从这些作品里也能看出我对不同画风的表现,有常见的互联网插画的简约,也有一些生动可爱的卡通风格。插画需要投入很多精力,每一次都能感觉到自己的进步。

作品3

普扬的作品3如图48所示。

图48 普扬的作品3

续图 48

作品 3 解析

作品 3 是 WPS 画报-节气的设计。我负责图片的美化以及系列标题的设计,装饰对应节气的元素以及色彩,要求简单精致。文字的排版比较固定,根据背景图和节气的氛围适当调整渐变的色彩,在右下角添加一些与文案相关的插画元素,衬托整块文字区域的视觉效果;字体的局部会根据情况进行微调,例如立冬的"立"字,把一点替换成了一顶小帽子,提醒用户天气寒凉,该加衣服了。

二、实习总结

1. 优秀实习生:赵越

在滴滴实习了两个多月,最大的收获是认识了两个很好的负责人,一个是负责新媒体的,一个是负责 App 线上和线下物料的。她们在短短的两个多月时间里带我经历了从完全不熟悉 Ai 到最后熟练操作的过程。我至今还清晰地记得刚刚入职的第一天,因为紧张和软件的不熟练导致一个简单的纸箱设计白忙了两天。在实习的过程中,一开始质疑自己的专业能力,甚至有了今后是否该选择设计这条道路的疑问,到最后负责人都可以放心地将一整套的设计交付于我,无论从心态还是设计作品的能力来看,我觉得自己都得到了很大的提升。非常感谢看起来很漫长实际很短暂的两个多月的实习期,让自己尝试步入社会,让自己真正了解到,今后做设计,不仅仅是简单的设计,更重要的是和有需求的人进行沟通。因为好的设计,不仅仅

是你自己觉得好就是好,更重要的是满足需求,你的设计被什么人需要、被谁认可、被谁肯定,我想这才是好的设计需要思考的吧。

我的优点:从大一开始就比较喜欢用电脑绘画,因为这个小小的优势最后在实习中快速找到了自己的方向,可以做出一些被认可的东西是一件很棒的事情。很感谢学校给了我们可以专门出去实习的机会,让我们早些感受到社会是什么样子的,让我们学以致用。在学校学习是一回事,真正运用起来还是有很多不足的地方。

我的缺点:入职的第一天就感受到自己有很大的不足,作为一名设计专业的学生却不能熟练地运用 Ai 软件,这是最遗憾的事情。因为学校没有强制的要求,自己就没有太注意去学习。在设计的过程中,由于自己平常不是很喜欢搜集设计类的作品,导致自己对命题类的设计反应得不够快,加上公司的设计时间比较短,接到需求时总会大脑空白,现在已经学会在休息或者闲暇的时间里搜集一些设计资源进行分类存储。

2. 优秀实习生:毕文轩

实习生活结束了。时间过得飞快,我还记得当初拿到实习 Offer 的开心,还有赶往北京入职的不情不愿。如今结束了,在温暖的家里,心里却十分不舍。

这几个月发生的一切还是源自大三下学期参加 Uber 的笔试。那时候我就知道大四上学期要实习但是并不为之所动,想到要孤身前往另一个城市生活未免有些抵触。也许是在学校待惯了,需要独自出去闯闯的机会来了,自己却变得抵触起来,不是胆小,而是不愿意脱离当下这个"舒适圈"。眼看着周围的同学都已经找到实习的机会,心里也难免有些焦急,所以还是在网上投了几份简历,也参加过一些公司的面试。第一次真正意义上的面试经历让我知道了竞争的激烈和对手们的实力,渐渐意识到自己就是一个本科没毕业就要在社会上小试身手的初生牛犊。

找实习机会并不容易,越往后心里就越是着急,简历投了不少但是屡屡碰壁。碰壁的原因也是多种多样:有的是时间不合适,而大多数公司要求近期就入职;有的是工作地点不合适。有很多 HR 给我打过电话,在那时也养成了一个习惯,只要看到陌生号码就会异常兴奋,但是挂掉电话的那一刻才发现原来自己不是人家的"菜"。这种经历还有很多,但是我并没有觉得难过,因为坚信自己一定能找到一份很棒的实习机会。

就这样辗转反侧了好几天,偶然间发现自己收到了一份来自北京 Uber 的试题,那几天也是铆足了劲要把试题做得完美,但失望的是,发出试题之后一直没有回信。

再次收到消息是在学校组织外出专业考察的时候,我清楚地记得在车上收到了一封英文邮件,上面写明了被录用,当时的心情别提多开心了。在这期间和 Uber 的 HR 通了几次电话,他很友善,非常耐心地跟我讲解了诸多事宜,有了这次经历,使得 Uber 给我的第一印象就很好。

从着手第一个设计任务到现在,自己也犯过不少错,了解到自己存在诸多不足。通过和伙伴的交流也学到了他们是如何做设计,如何提升自己的。这里虽然没有真正意义上的老师,但是你会发现任何一个比你优秀的人都可以成为你的老师,他们用自己的经验和亲身经历来教会你如何规避错误,如何提升能力。在这里工作不会觉得压抑。带我们实习的是 Uber 的一名正式员工,其实他是一个刚工作没多久的本科毕

业生,从他身上可以明显感受到满满的工作热情和专注力。不止他一个人,每个人工作起来都不含糊,大家都热爱自己的工作,虽然偶尔会加班但是并没有那么多牢骚。

我渐渐明白这个公司的魅力。这里基本都是年轻人,每天充满着活力,不会觉得死气沉沉,同事之间时不时的一句玩笑可以让你笑半天。你可以大声说话、就算收到别的部门投诉依旧可以"为所欲为"。年轻、自由、不束缚,我想这就是Uber的企业文化吧,这也同样符合我们90后的风格。

一个人的成长离不开环境的塑造,有这么一群优秀的人做自己的同事真是觉得很幸运。优秀是有原因的,细细观察他们的办事方式、举止言谈,收获了太多太多,从中也会发现自己并不完善的地方。这也让我对于以后的职业有了期待,希望自己毕业后依旧能结识优秀的人,我们一起工作,朝着一个目标去努力。

虽然实习已经结束,但是这恰恰是我们迈向社会的开始。我坚信未来的路依旧精彩,我坚信在以后的学习和工作中都能够结识更多优秀的人,我坚信我能够在一次次的尝试、挑战中变得更加优秀。十分感谢公司给予我这么舒适的工作环境,也感激小伙伴们对我的帮助。希望在未来的某一天我们再次相遇。

3. 优秀实习生:唐龙

随着秋天的到来,在北京的实习生活也结束了。能在一线设计实习纯属缘分,这是在北京认识没两天的朋友给我介绍的一个公司,本来还阴差阳错地差点进了时尚芭莎这种时尚杂志,但是这家杂志社要求实习半年,所以只好放弃了。一线设计其实是一家并不大的公司,但是就这么将近10来个人,却给我留下了很深的印象!这短短两个多月,让我学到了太多东西,全是学校教不了的东西。

在暑期考察期间,大家拼命地做简历,投简历,好多人收到了大公司的面试通知,大家都心里痒痒的,什么腾讯、网易、新浪这种国内很大的互联网公司。不是我不愿意去申请大公司,也不是能力问题,而是我对那种太过于成熟的公司没有好感,实习生都是被当免费劳动力一样去使用,反而学不到东西。我想找一家能发挥个性的工作室,哪怕做的事情不多,我也不会被当杂工。

去这家公司面试的时候,挺意外,大家都是同龄人,都是刚毕业没多久,我也说明了我想在这里实习的理由,他们看了我的作品,跟我聊了很多有意思的东西,决定让我留下来实习,也没要求我必须实习多久,这是很自由的一家工作室。工作室不大,在东四环,很意外,室内居然装修得像一家简约的咖啡厅或书店,工作室地处闹市区,里面却让人有一种愿意安静下来做事、看书的感觉。我很喜欢这里的工作环境,比起电视或其他地方看见的工作环境,这里太有吸引力了。

因为是朋友介绍来的,所以我很快就与这里的同事无障碍地交流了。他们大部分都是中传研究生毕业,看着他们做的东西,感觉我就像没读过大学一样,差距真的不是一点点,要学的东西还有很多,我已经做好受打击的准备了。工作中,没有谁会教你什么,你要学会用你的眼睛和耳朵去学,有时候在座位上听到隔壁的同事讨论问题,哪怕只有5分钟的聊天,我也能接收到大量的有用信息。

接到的第一个设计任务是参加一套VI设计项目,毕竟加上我也就这么几个人,所以就直接分配我一些有难度的事,我才发现,原来能用上的学校教的东西只有那么一点点。因为在学校不是每天都用软件,所以做东西的速度远远不如别人,其余的都与上课教的没什么联系,能一直留在我脑海的,也就只有审美观和视野了。但是这也是最最重要的一些东西,它能影响你整个设计的走向。

在工作岗位,你会的东西越多,越有用,包括与同事交流的能力。工作室里有一个女生,专业水平很高,但是待人比较高冷,我很想跟她学一些东西,偶然一次见她在看护肤品,我对这东西有些研究,就过去跟她说建议她用什么,怎样保养,她很意外我一个男孩子会知道这些东西,就跟我聊起来了,很快我们就比较熟络了。有时候看似与工作无关的东西,在某些时候却能起到一些意想不到的作用。这之后,我明白了一件事,除了做好自己的本职工作,社交也是相当重要的一环,而社交,用的就是除了你的专业学习之外的所有东西,你知道的越多,你就有更多机会与你想交往的人有共同话题,三人行必有我师,虚心请教能让你少走弯路。每次接触新的东西,我都会抱着满满的好奇心去接触它们,不需要多了解,只需要别人讨论时,你知道有这件事的存在就好了。

对于这个世界来说,我还很年轻,我很喜欢这种每天都能接触新鲜事物的生活,我不喜欢每天过重复枯燥的生活,我喜欢生活充满意外和惊喜,每天保持着新鲜感和好奇心,这样才能充满激情地去面对每一份工作。

实习已经结束了一段时间,但是我相信未来某一天,当我有需要或者他们有需要时,我们还是能互相帮助的。毕业后,如果他们愿意,我还想回去再工作一段时间,我觉得在一线设计还有很多东西可以学习,能让我在未来少走弯路,更快更好地发展。

4. 优秀实习生:周姝颖

在酷狗实习已经三个月了,每天都过得很充实,对企业文化有了更深入的理解,策划、活动都是围绕特定的人群设计的,设计面向的群体主要是公司员工,小到一个几十厘米的打卡提示卡片设计,大到几米宽几十米长的公司升级围蔽设计,清楚了用户需求,围绕特定的设计风格,挖掘自己的潜力,去创作就好。我的工作流程大概是接到需求—获取灵感—找到表现方式—绘制草稿—线上制作—上级审核—修改。

用户的需求是自己之前没注意的,但是需求是硬性的,不能推,例如有一次要求画6格漫画,需求文档是6句话,记得当时找了大量漫画作品,仔细推敲了一下,接到漫画的需求是在中午,中午吃完饭之后基本上没有休息,参照了很多漫画风格,但是也要结合自己的能力,考虑时间成本,再进行创作。一开始画的说不上创作,更多的是模仿别人的风格,整个实习过程大概画了三次漫画,每一次都会思考怎样画得更好,更有视觉冲击力。

获取灵感的源泉就是学习优秀设计案例。第一次实习的时候,也会接到给主设计师搜集很多与设计主题相关的优秀作品的任务,例如说复古类的,游戏类的,汇聚成一个个小型素材库。当接到项目时,就有了好的参照,分析优秀案例的用色、字体、排版,结合自己的创作主题,就会产生很多创作灵感。印象比较深刻的是核桃酥烘焙海报的插画,上学的时候在网上看过好几次类似构图的海报,不过看过的东西也只是一种印象,自己画又是另外一种体验,每次构图,每个细节,甚至用发散思维去联想与之有关的事物,这些经验都是动手设计才能获得的。

绘制草稿是一个很重要的阶段,因为这是出创意、出想法的阶段,对我而言,绘制就是思考,很多稍纵即逝的想法都随着线条落在本子上,最终成为方案的一部分。绘制的时候线条可以很随意,但是自己一定要看得懂,细节方面也要有所交代,不然就只能留到线上制作的时候再想;有时候出图时间很赶,再去想细节,

或者强加细节,对后期画面形成都会有很大影响。马克思曾经说过,文字的力量非同凡响,具有定义事物,论析条理以及任由主观操纵的特质,足以将对象和影像构成的实体世界转化为概念与名称所塑造的虚拟情境。那么绘制草稿的过程就是将脑海中的虚拟情境借助一定的符号,组织成有条理的能够被人理解的实体事物的过程。

线上制作就是实现草稿,考验的是技能的熟练程度,不过在绘制的时候也会有新的想法冒出来,做一些改动,也可以通过对比筛选出更好的方案。对最终画面进行细节调整,缩小、倒置,或者与一些优秀的作品对比,重新审视的时候可以发现一些漏掉的细节。

修改是家常便饭,修改是有理由的,有些理由确实是一些漏掉的关键点,有的纯粹是因为客户喜好。不过无论修改多少遍,都要有自己的思想在里面。

5. 优秀实习生:蒋佳芸

关于实习,我选择了一家策划公司,因为平时在学校学的仅仅限于设计、设计再设计,很少有机会接触到设计之外但却与设计息息相关的策划方面的知识,再加上公司是熟人介绍,有了这么一个方便的渠道,我就毫不犹豫地选择了这个公司。这次实习的收获也让我非常满意,感觉在知识、技能、与人沟通和交流等方面都有不少的收获。总体来说,这次实习是对我的综合素质的培养、锻炼和提高。

实习很快就满三个月了,我也收拾行李回到了学校,现在我要针对这三个月的实习生活来做一下总结:

首先,步入职场对我这种无名小辈来说就是一个很大的挑战,相比之下在学校里的生活简直太舒适了。在学校里我只需要完成作业,与同学、老师相处好便万事大吉,可在职场中的远远不止这些。我要与同事、领导以及各种各样的客户沟通,还要解决好多职场问题,这些都是我从实习那一刻开始要学的。最难的是,学习这些东西并不像在学校里有大量的缓冲时间,一旦开始工作,就必须以最快的速度、最高的质量完成,否则这三个月的实习将会是我最痛苦的日子。还记得刚入职的那一天,在公司里我手足无措,根本不知道要干什么,也不敢去问别人,我站在那儿似乎成了一个奇怪的焦点,迫于无奈我只能硬着头皮大胆地去挑战自己。可谁会知道,曾经的我在学校课堂上胆小到PPT总要最后一个讲,讲台上只会低头念字,去办公室找老师总要在门口徘徊一两分钟。而经历了三个月的职场考验,我的交流能力大有提升,和客户交流的时候也不会怯场。也许是职场生活使我不得不这么做,可若不是这次实习的机会,我怕是大四毕业了还不能好好与人交流。也许人往往在走投无路的时候才会发挥出最大的潜能吧。

其次,实习最大的收获是了解了策划项目的整个流程,我也从同事那里学到了很多专业项目提案的标准格式。回想以前在学校,私下接的一些任务,最后提交方案都是直接丢给客户一张图片,说白了,一点都不高端大气上档次,而现在我学会了整理成PPT,把思路、延展方向等都加进去,方案的成功率变高了,不再像以前那样,客户不停地要求我修改。还有一点就是我的专业能力也得到了大大的提升,实习时每天都会用PS、Ai、CDR这些软件,久了自然熟能生巧;再就是每周我都会在下班时间给自己安排几个主题,做一些LOGO或者版式的设计,以此来提升自己,虽然没人给我点评,有时候做的东西也不满意,可我坚持下来了,这也算是一种进步吧!这种坚持是我在学校无法做到的。同时,我还时不时向同事请教一些专业知识,也搜集了不少设计网站的资料用来学习、参考,这也为以后工作打下了一点基础。

最后,有一点对于我来说十分重要——玩家心态。在和同事一起娱乐的休闲时间,同事们教给我不少我不知道的职场技巧,最让我印象深刻的便是"工作中要学会玩",而这个"玩"并不是偷懒,也不是玩手机、玩游戏。我记得有一次和同事们一起吃饭,中途有人提议,让大家说说自己玩得最开心的一次经历。我当时还不明白这个经历是什么经历,就说了我去旅游的事,后来才知道,是要说在工作中最开心的经历。听了同事们的交流,才发现原来会玩儿的人那么多,他们是直接把想玩的心态贯彻在了工作中。而这种人,一般被称为有"玩家心态"的人。用这种心态面对生活,好处多多;而用它来应对工作,更是会产生意想不到的效果。我也明显感受到这些会"玩"的人,在职场上都是越来越如鱼得水。而我,想早日让自己成为那种"会玩"的职场高手。

谢谢陪伴我三个月的朋友们!

三、实习建议

1. 优秀实习生:刘稼骏

(1)要学会与人沟通,一个优秀的团队需要人与人之间的充分交流,当产生分歧的时候,沟通、交流问题可以很好地使项目更为完善。

(2)好的同事特别重要,让你觉得合得来且舒心的同事可以减少很多工作中的烦恼。

(3)上班的过程枯燥无趣,要在其中找到乐趣,积极地面对工作。

(4)当遇到不合适的实习单位时找好下家再走人,实习证明还是得拿到。

(5)可以提前参加春招,接触各种各样的人,或许可以拿到大公司的Offer。

2. 优秀实习生:李杰

(1)了解工作的差异性,选择合适的方式去工作。选择一份工作首先是要去了解,知道这个领域需要的风格,比如新闻要求的是真实性,设计的东西不能太艺术、太文艺范,与纯设计公司是有区别的。

(2)作为实习生,需要虚心求教,把傲慢与偏执都收起来,不要有太多的负面情绪,这容易影响自己对工作的兴趣。做的东西杂不要紧,是因为负责人想锻炼你的不只是设计方面的能力,还想要你熟悉行业的工作流程。

3. 优秀实习生:赵越

(1)如何找到合适的实习工作?

多关注一些关于招收实习生的公众号吧,比如实习僧。还是需要多看多投,开始也不知道什么是适合自己的,去做就好了。简历一定要做得好一些,不然连HR这关都过不了。

(2)实习过程中的注意事项?

在外地工作的话一定要注意安全,不管男女一个人的时候都要注意安全,最好可以和认识的小伙伴一起租房子,这样的话比较安全。保管好自己的个人物品,无论在任何地方,特别是公司发的一些工作物品。

向公司借的东西在离职的时候一定要还回去。

(3)已经大三了要开始找实习吗?

我觉得大三开始应该好好地做一些作品出来,等实习的时候就有不错的作品可以投了,这样也比较容易被录取。找实习的时候一定不要着急,我当时就有些着急了,本来一心想着去网易游戏的。虽然最后得到了面试机会但是由于已经入职了滴滴,不太好意思去那边面试,便失去了机会。

4. 优秀实习生:彭慧月

(1)实习期间多与人沟通,多问多思考,不要怕。

(2)效率很重要,所以要分清工作的轻重缓急,有选择性地完成工作。

(3)设计类实习要做好熬夜、加班的准备。

(4)实习的时候不要一味赞同负责人的意见,可以有自己的理解,适当地和负责人进行沟通。

(5)平时要锻炼自己的表达能力。

(6)实习更多的是了解公司的项目流程和清楚各个部门的职责与内容。明确自己的定位,时刻关注项目的进程。

5. 优秀实习生:童梦谣

(1)在本校的就业指导中心寻找实习机会。许多公司在招募实习生时,往往会先和校内就业指导中心进行接触和联系。

(2)登录知名人才网站如中华英才网、前程无忧、智联招聘等,关注网站的一些招聘信息。

(3)利用人脉关系,通过已参加工作的校友、亲戚、朋友来获得实习机会。

(4)在实习中转变自己的身份,工作了就不是学生了,对待自己的工作要认真负责。处理好人际关系,公司没有学校单纯。

6. 优秀实习生:周姝颖

(1)一开始多面试几家公司积累经验,现在远程电话面试的机会也很多。

(2)作品集要早点准备,实习之后作品增加不少,也要早点着手准备秋招的作品集。

(3)注意不要错过秋招时间。

(4)无论在什么岗位都要对自己要求严一点,这样才会学到更多的东西。

(5)开始动手设计前要了解客户需求,不要盲目设计。

7. 优秀实习生:普扬

(1)尽早,尽早,尽早!准备好自己的简历和作品集。

(2)作品集不要过于敷衍,过于"万能",根据自己期望的岗位进行精简,也不必花哨,记住"少即是多"!

(3)明确自己的目的,找适合自己的公司和岗位,做一个明智的"海投者"。

(4)面试时适当圆滑,不要很直白地说出自己的想法,三思而后言。

(5)对自己的作品要有自信,面对面试官要有礼貌,时刻保持正面阳光的形象,面对不懂的问题不要说

"我不知道""我可以学",没有公司想收一个"学生",他们需要的是能为他们带来效益的人。

(6)去外地实习要考虑好自己的经济条件,然后评估这份实习和这个企业值不值得自己"倒贴"。

(7)秋招是场恶战,但也是最好的机会。

(8)学历确实是敲门砖,但一定要证明自己的实力。

(9)祝每一位努力的同学都拿到一个最好的 Offer。

后记
Postscript

 本书的实习日记、实习总结、实习建议均为艺术设计专业学生的实习成果,是同学们实习情况的真实反映。学生设计的作品或参与设计的作品不涉及实习单位机密,日记、总结、建议等内容纯属个人观点。特此感谢以下同学的鼎力支持:温腾、赵越、刘稼骏、徐文轩、毕文轩、李杰、李佳蔚、党悦心、唐龙、普扬、周姝颖、蒋佳芸、童梦谣、彭慧月。